看畫

莫內

尹琳琳　趙清青　編著

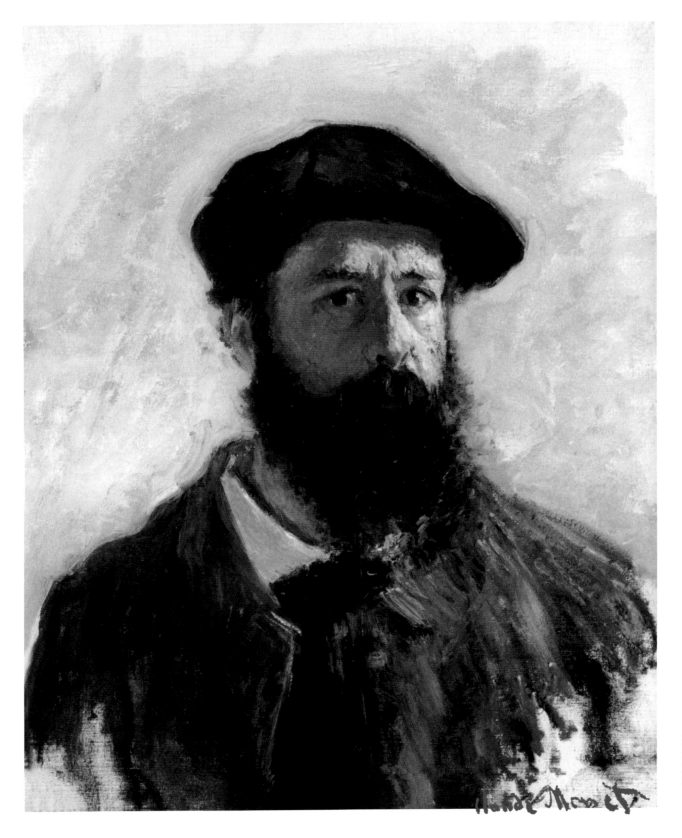

自畫像
1886 年
56cm×46cm
私人收藏

生活中不能沒有藝術

連長說，他要出書。對於他又幹了一件這麼不靠譜的事情，我一點都不感到詫異。這是他的風格，因為他一直就是這樣一個有趣的人。一直以來，我都很羨慕連長在藝術上的天分。在連長家中有一個小畫桌，平日裡他時常會畫幾筆。我翻看過他畫的很多有趣的畫作，也很羨慕他有這樣的一技傍身。尤其是，我還看過很多他個人手繪的 App 產品草圖，常常令我驚歎。這麼看來，大家就知道為什麼航班管家的產品體驗做得那麼好，那麼流暢，這和連長在繪畫方面的藝術修為是密不可分的。

我一直認為，生活中不能沒有藝術。記得安迪·沃荷曾說過：每個人都可以是藝術家。他的這一理念，長久以來一直給我很大啟發：不單每個人都能成為藝術家，每個產品也都理應能夠成為一種藝術品。所有的空間，都可以是承載藝術的空間；所有時間，也應能夠幻化為融匯藝術的時間。在我看來，anybody，anything，anywhere，anytime……Everything Is Art！這是我個人抱持的理念。

是的，生活中不能沒有藝術。每個人心中都渴望美好。而毫無疑問，藝術是可以探索、呈現、感受，從而讓這個世界更美好的。藝術並不是有錢有閒的人，投入大量的時間豪擲大把錢財才可以去擁有的。也許在很多人心中都慣性地認為，投身藝術，這都是有錢的階層才能去樂享其成的陽春白雪般的事情。而我恰恰不這麼認為。每個人，只要你有一顆對美的好奇心，在每日生活中探索嚮往之，那麼任何時候，都可以和藝術在一起。

而連長這套畫冊正是如此。我們在旅途中，在星星點點的碎片時間中，都可以隨手打開，去翻閱欣賞那些傳世的經典之作。讓我們從中享受到藝術的滋養，無時無刻不與藝術同在。

對了，我們別忘了，這可是一套互聯網人策劃的圖書，自然會有明顯的互聯網印跡。書裡的內容，並不是一成不變的，而是會隨著時間、地點、人物關係的變化而產生變化。它們就藏在那些小小的二維碼後面，正等待著我們去挖掘。不誇張地說，這是一本永遠讀不完的書！

我很期待這本書面世。有了它，我們的旅途就多了一份藝術氣息，每一程都與美好相伴。

易到用車創始人　周航

目錄
Contents

壹

1840-1859

1859-1871

1871-1883

1883-1899

1899-1926

/ 001

壹 / 那是某某人

「這些每幅賣 10 法郎,另外那幾幅賣 12!」1859 年在法國北部利哈佛城的一家小畫店裡展出的漫畫肖像作品,每幅都能賣上一個不錯的價錢。這些漫畫的作者已然成了當地的名人,走在街頭人們會投來艷羨的目光。他就是克洛德·莫內,一個 19 歲的少年。父親是小生意人,他是家裡第二個孩子,在巴黎出生,5 歲時舉家遷到港口小城利哈佛。他從小就迷戀畫畫,11 歲進入藝術學校學習,海邊的生活塑造了他自由自在的性格。

18 歲那年他結識了戶外風景畫家布丹,布丹告訴莫內「大自然的千變萬化,是繪畫的最好天地」。莫內便背起畫架出門了,那之後的 6 個月他每天早出晚歸。清晨,曙光劃破灰濛濛的天空;日暮,金紫色的霞光溫暖了村莊;夜晚,大地一層層染上青褐色……大自然帶他進入了一個無與倫比的色彩王國。從此,莫內「真正地認識了自然,也愛上了自然」。

延伸閱讀·更多精彩

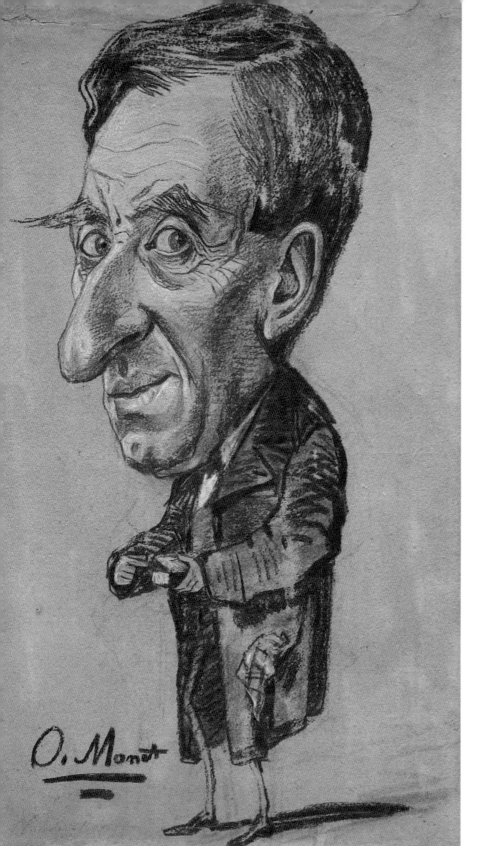

一個男人和他的鼻煙壺
1858 年　32cm×24cm　巴黎瑪摩丹‧莫內美術館

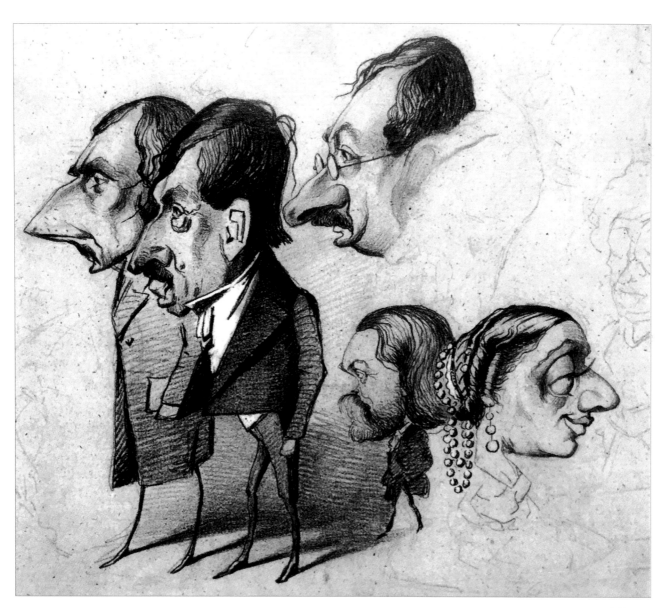

演藝名流
1860 年　34cm×48cm
巴黎瑪摩丹·莫內美術館

貳 / 去殉道者啤酒屋或凱爾波斯咖啡館喝一杯

1859 年，莫內帶著賣畫的積蓄，滿懷激情地來到了巴黎。這時候的歐洲主流繪畫還是人物畫，畫家大都是在室內作畫。巴黎畫壇上以安格爾爲首的學院派是一年一度官方舉辦的「沙龍」的評審，畫家們的作品只有在沙龍展出，才有機會被認可。以德拉克洛瓦爲首的浪漫派用強烈的色彩、動盪的構圖與學院派針鋒相對。以庫爾貝爲首提倡描繪現實生活的寫實派日漸強大。

殉道者啤酒屋擠滿了作家、詩人、新聞記者和各派畫家。這裡是文藝先鋒的聚集地，常常彌漫著對藝術問題的激烈爭吵。在這裡，莫內認識了庫爾貝、馬奈、畢沙羅。1860 年的現代畫展，德拉克洛瓦的油畫、巴比松畫派的風景畫以及庫爾貝、柯羅、米勒的作品給他帶來很大的影響。

隨後，莫內去了阿爾及利亞服兵役，1862 年因傷寒返鄉，遇到了榮金。榮金和布丹一樣重視描繪大自然的光色變化和環境氣氛，他們三人經常結伴而行，去描繪大自然。多年以後莫內說：「榮金是我的啟蒙老師，他教我爲什麼畫和怎麼畫，他打開了我的眼睛。」

6 個月後，莫內重返巴黎，進入格賴爾畫室學習，又結識了雷諾瓦、巴齊耶、西斯萊，他們熱衷於學校以外的藝術生活和新思潮。1863 年，馬奈作品展出，他讓人們「重新睜開眼睛，看看戶外」。同年，「落選者沙龍」轟轟烈烈地開幕了，年輕的畫家仿佛在黑暗中看到了一道霞光。1865 年，莫內的作品在沙龍展出。也是這一年，他在籌備大型油畫《草地上的午餐》時，與模特兒卡米爾一見鍾情。

1866—1870 年，莫內的作品在「沙龍」屢屢落選，生活窘迫。唯有和朋友們在凱爾波斯咖啡館共度的時光，是其逆境中最好的鼓舞。

1870—1871 年普法戰爭期間，莫內前往英國避難，在那裡研習康斯特勃和透納的作品。

1871 年 5 月他去了荷蘭，5 個月後帶著 25 幅油畫回到巴黎。

延伸閱讀・更多精彩

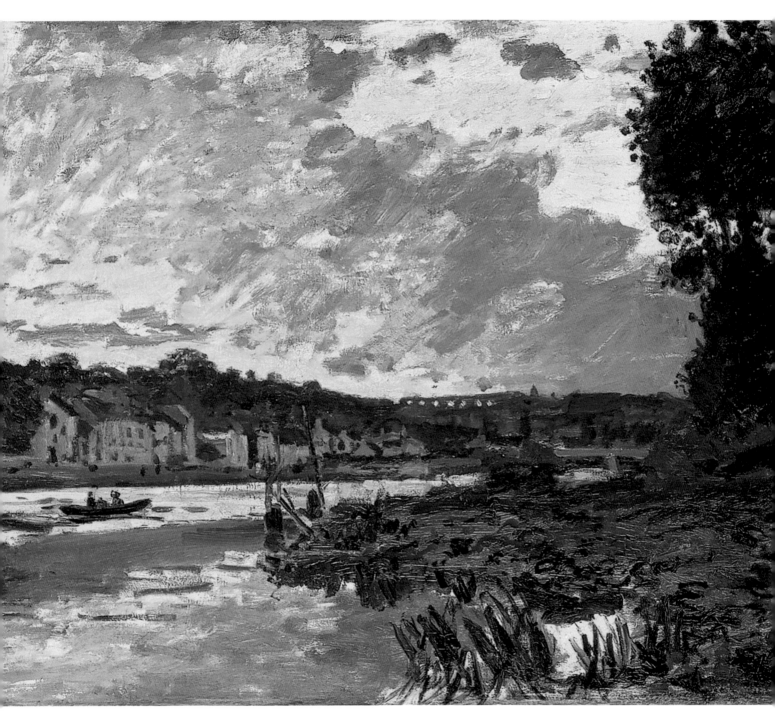

布吉佛傍晚的塞納河
1870 年　60cm×73.3cm　北安普頓史密斯學院藝術博物館

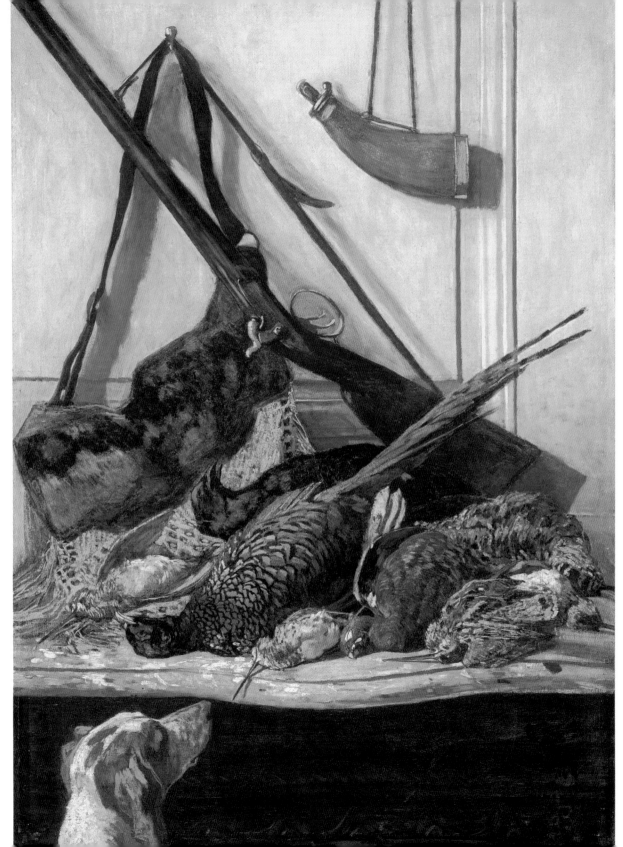

獵物
1862 年
104cm×75cm
巴黎奧賽博物館

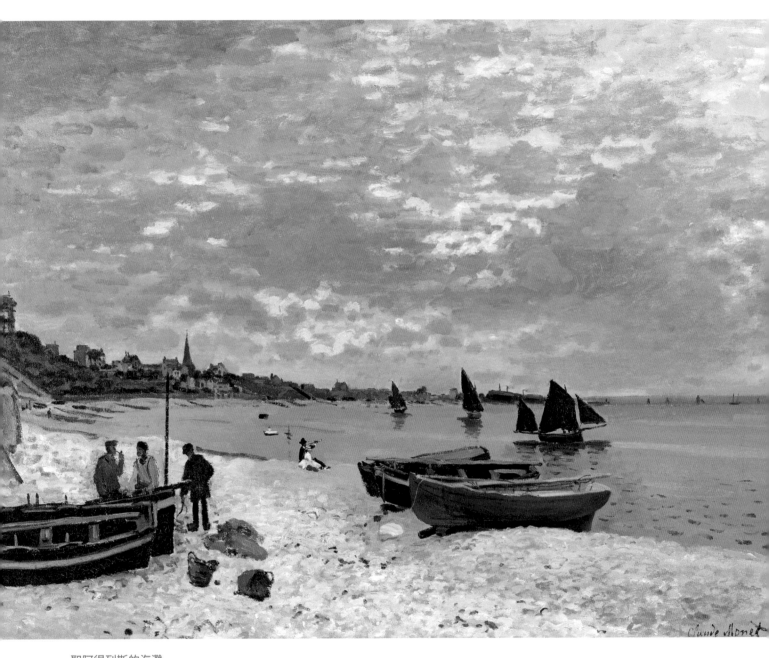

聖阿得列斯的海灘
1867 年　75.8cm x 101cm　芝加哥藝術博物館

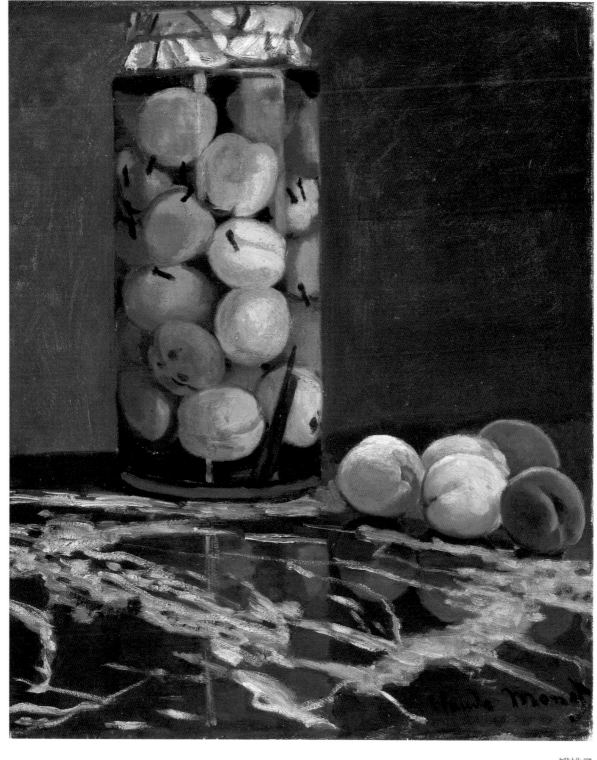

一罐桃子
1866 年　55.5cm x 46cm　德勒斯登國家藝術收藏館 歷代大師畫廊

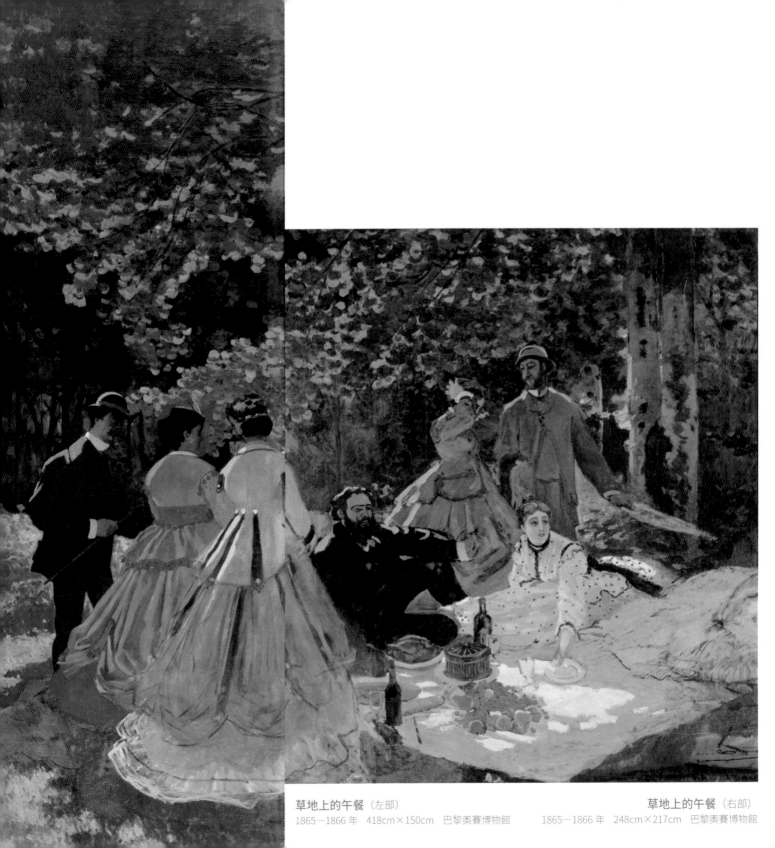

草地上的午餐（左部）
1865－1866 年　418cm×150cm　巴黎奧賽博物館

草地上的午餐（右部）
1865－1866 年　248cm×217cm　巴黎奧賽博物館

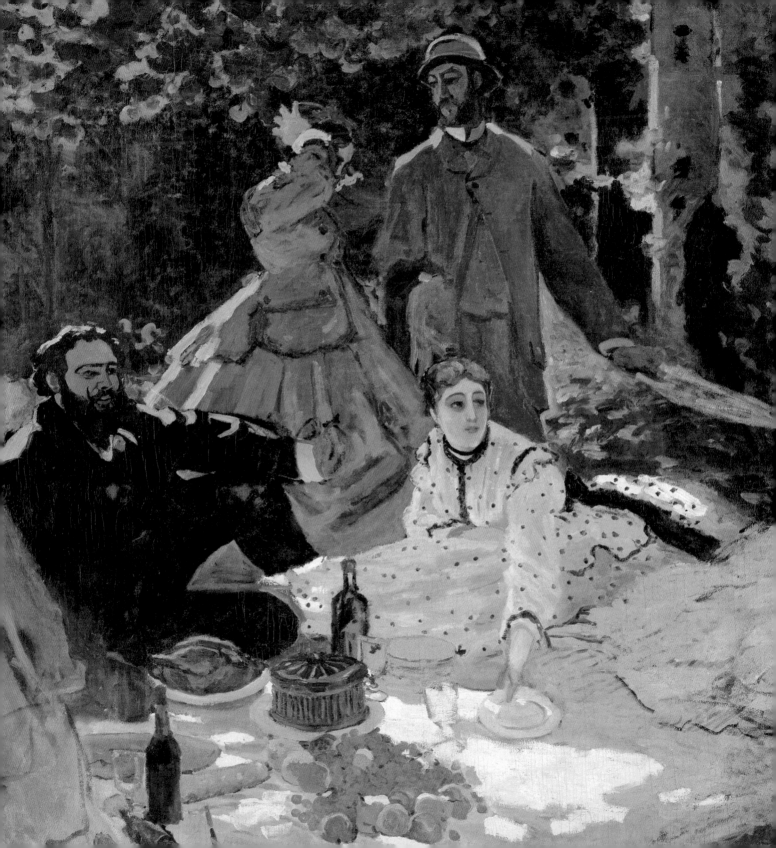

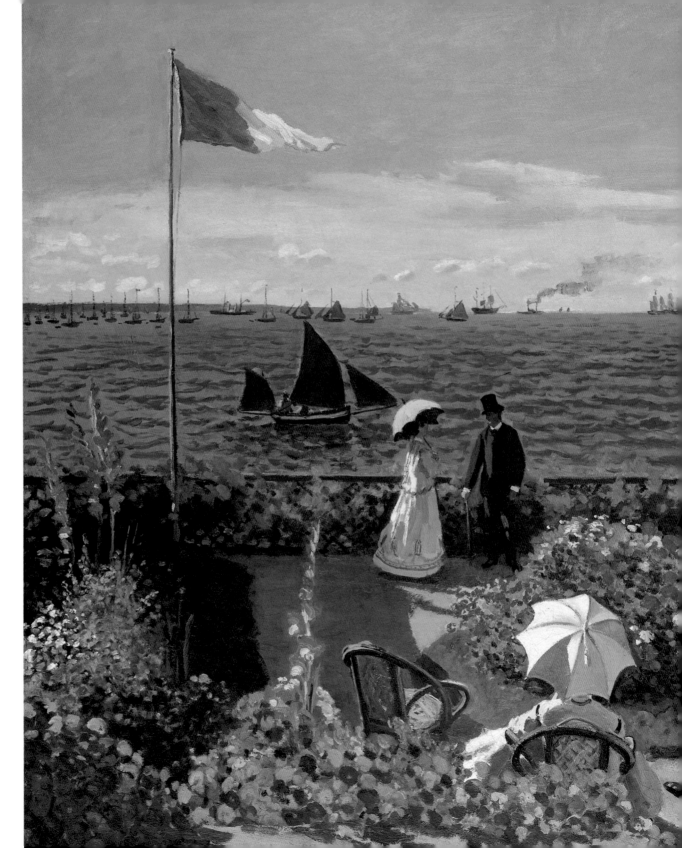

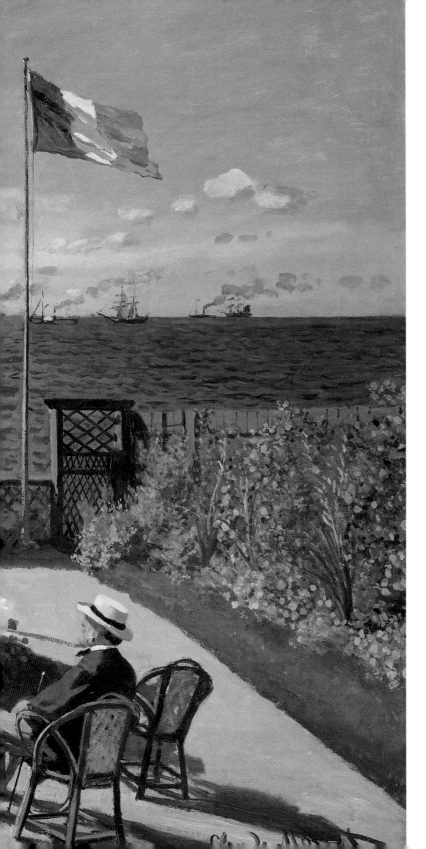

聖阿得列斯的花園
1865—1867 年
98.1cm×129.9cm
紐約大都會藝術博物館

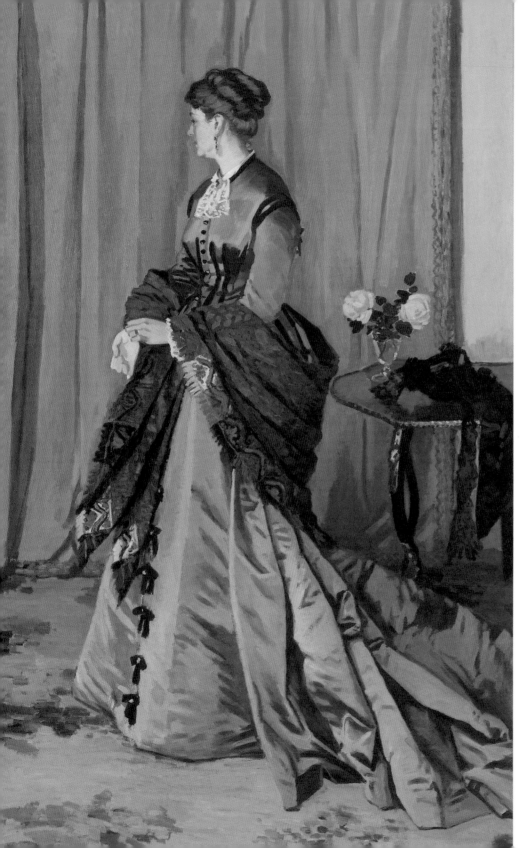

高狄伯夫人畫像
1868 年　216cm×138cm
巴黎奧賽博物館

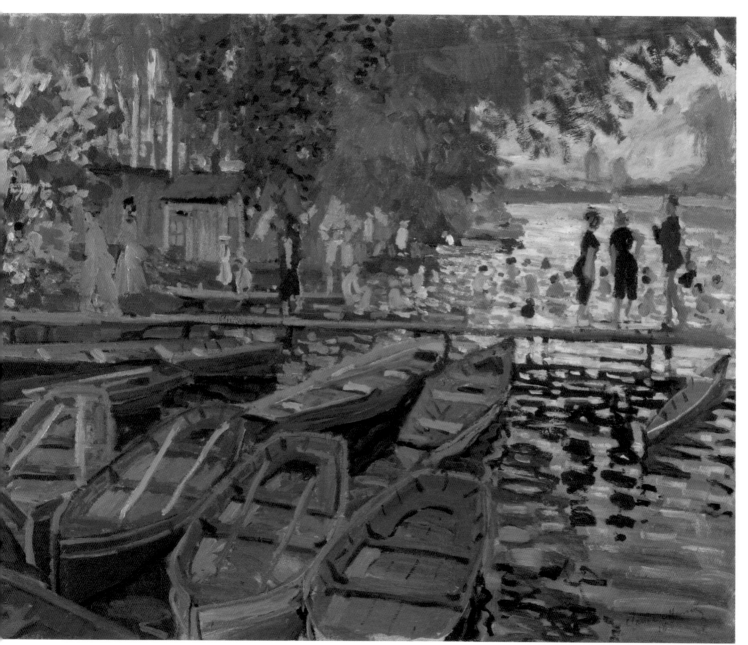

蛙塘游泳者
1869 年　73cm×92cm　倫敦國家美術館

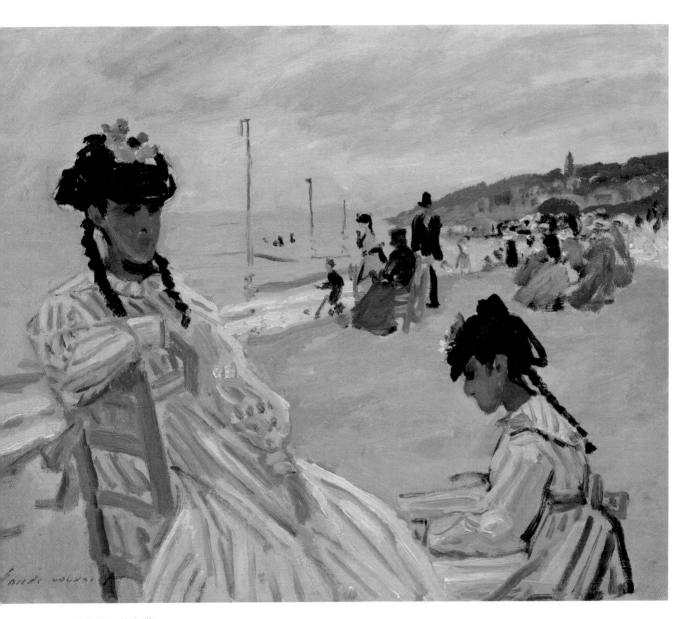

特魯維爾的海灘
1870—1871 年　38cm×46cm　瑪摩丹·莫內美術館

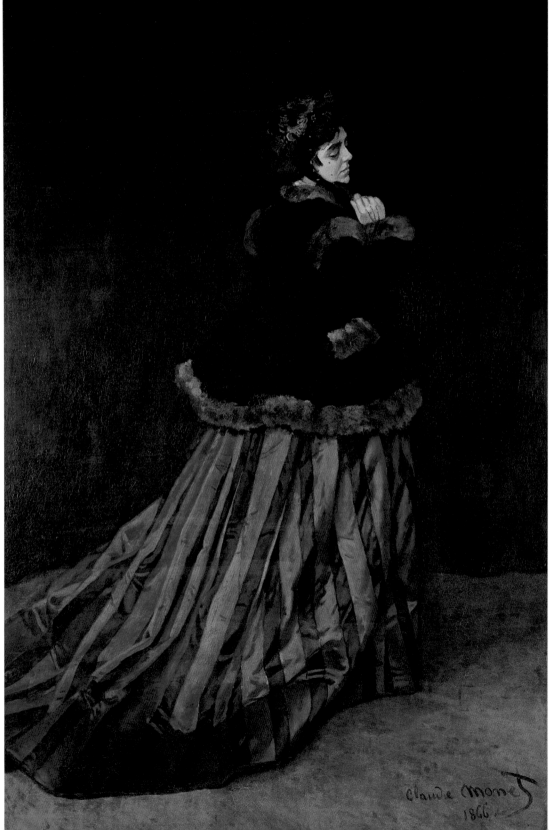

綠衣女子
1866 年　231cm×151cm
不萊梅藝術館

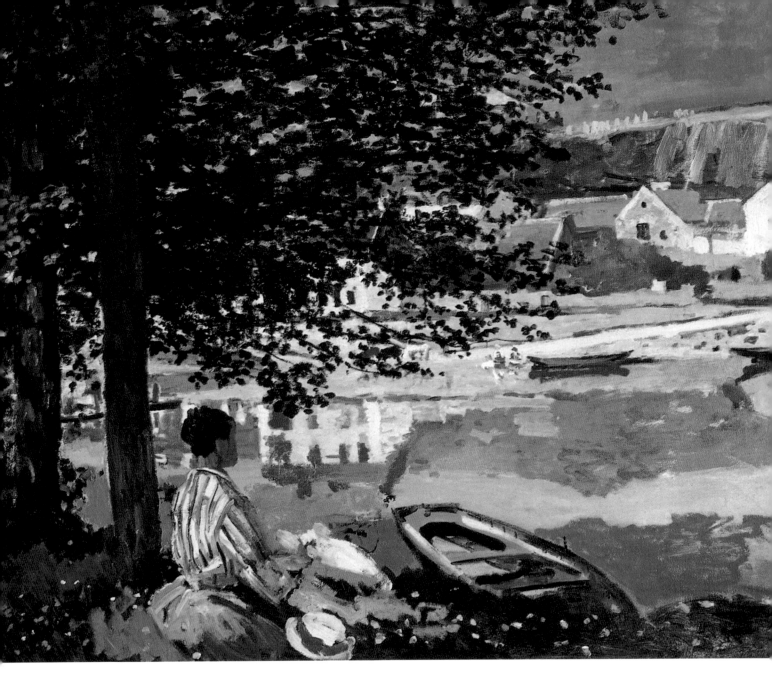

塞納河邊
1868 年　81.5cm x 100.7cm　芝加哥藝術博物館

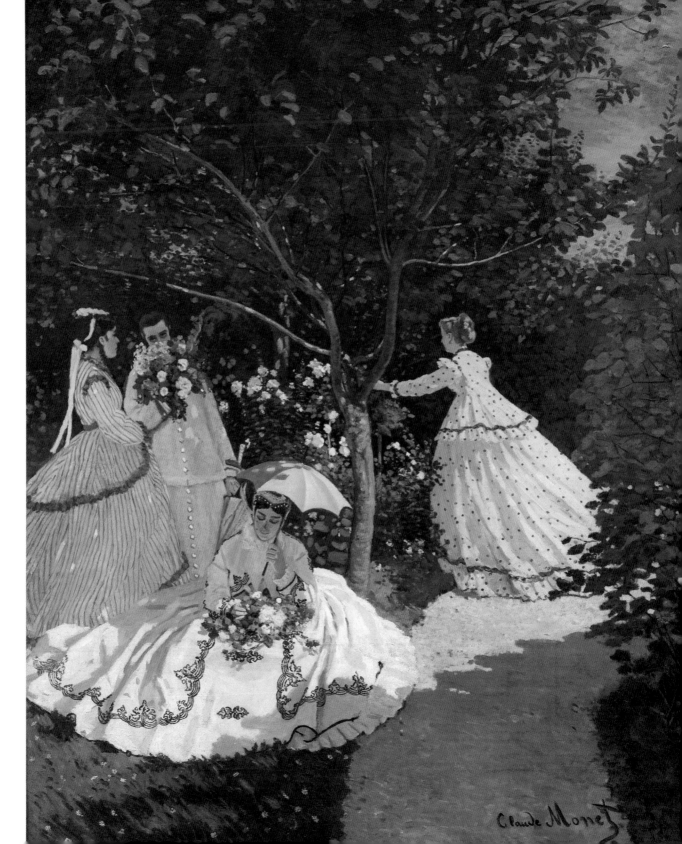

花園裡的女人
1866－1867 年
255cm×205cm
巴黎奧賽博物館

Claude Monet

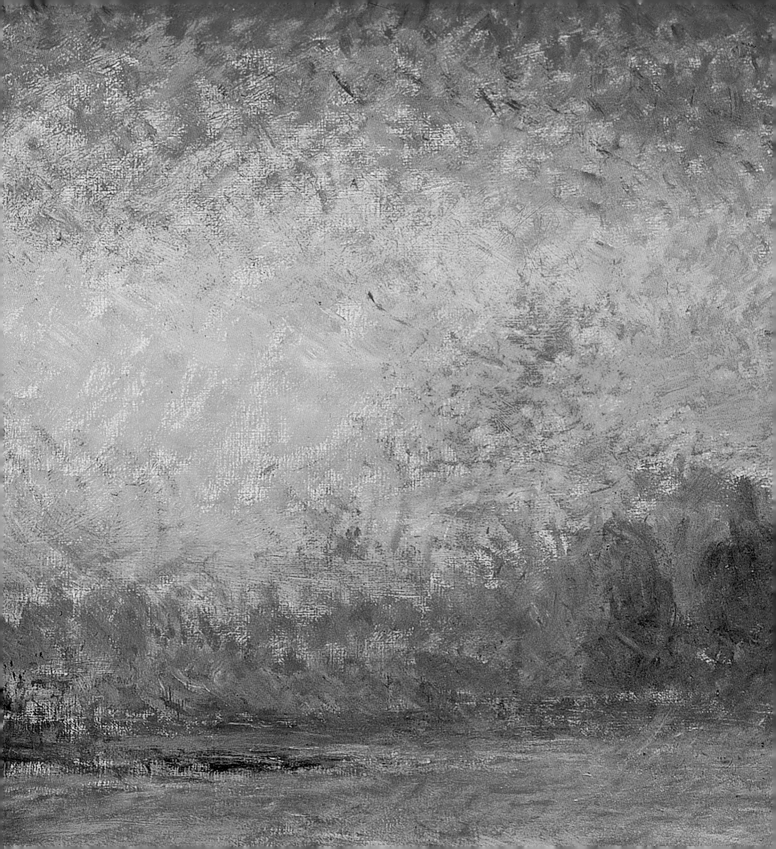

參 / 一群瘋子

很多年後，人們再看《印象·日出》時，依然會讚歎那微濕的氣氛中放射出的光芒。1872 年，莫內在他童年生活的利哈佛城完成了這幅作品，這一年他 32 歲。

1874 年 3 月，「無名藝術家」展覽在巴黎開幕，參展的畫家有莫內、竇加、畢沙羅、雷諾瓦、西斯萊、布丹、柯羅、塞尚等。畫展引起軒然大波，看慣了官方沙龍畫的觀眾無法理解這些作品，這些畫家們被看成一群瘋子，驚訝之餘還給他們安了一個名字——印象主義，顯然這是從莫內的《印象·日出》引申而來。

1876 年，印象派再開畫展。莫內有 18 幅油畫參展，他受日本浮世繪影響創作的《日本女人》賣出 2000 法郎。

1877 年，印象派第三次舉辦畫展。這次莫內畫了好多聖拉扎爾火車站，這些龐然大物被認為沒有美感。同年，卡米爾生下第二個兒子米歇爾，但因為肺病身體情況每況愈下。1879 年，37 歲的卡米爾去世。這是美術史上的一個傷感的佳話——在莫內眾多的作品中，畫中所有的女人，全部是卡米爾。多年後莫內重畫《撐傘的女人》，雖然模特不是卡米爾，但是畫面裡的人物已經模糊到連五官都沒有了，他畫的仍然是亡妻。

1879 年印象派第四次畫展之後，竇加開始熱衷於室內光影，塞尚回了故鄉，雷諾瓦的作品逐漸被沙龍認可。隨後的兩次印象派畫展，莫內都沒有參加。1882 年第七次印象派畫展之後，大家再次分東離西。1886 年，印象派第八次畫展因為秀拉的加入，莫內和雷諾瓦選擇了退出。這一年前後，梵谷到了巴黎，高更與印象派決裂，塞尚回歸自我，他們連同秀拉、席涅克被後世稱為「新印象派」。從 1874 年開始被稱為「印象派」的這批人，12 年間 8 次聯展，他們在離經叛道、高談闊論後終於結束演出，各奔前程。

延伸閱讀·更多精彩

參

1840-1859

1859-1871

1871-1883

1883-1899

1899-1926

020 / 021

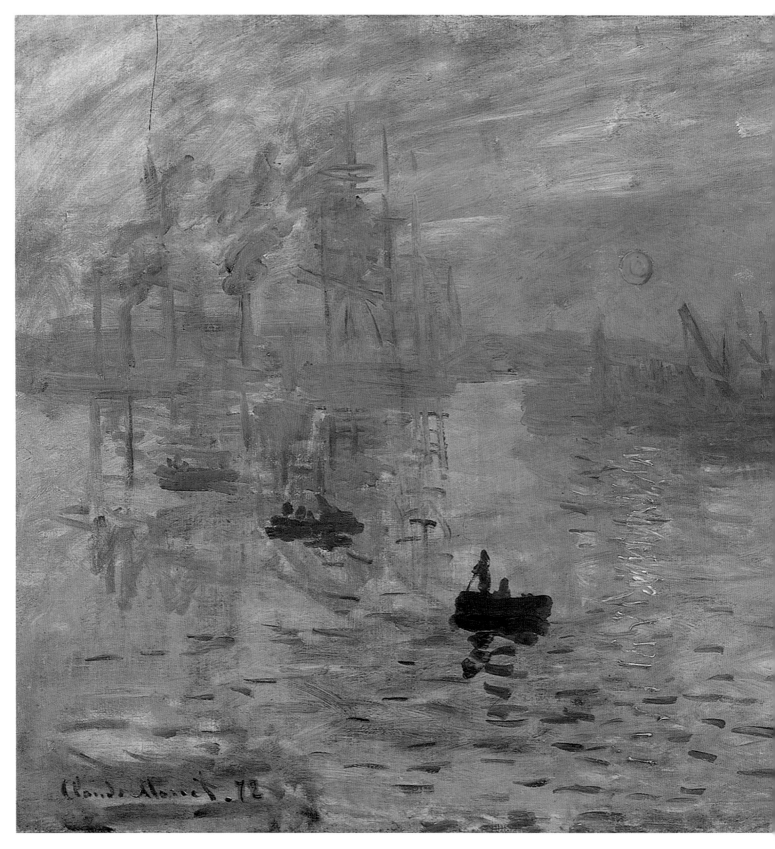

印象·日出
1872年　48cm×63cm　瑪摩丹·莫內美術館

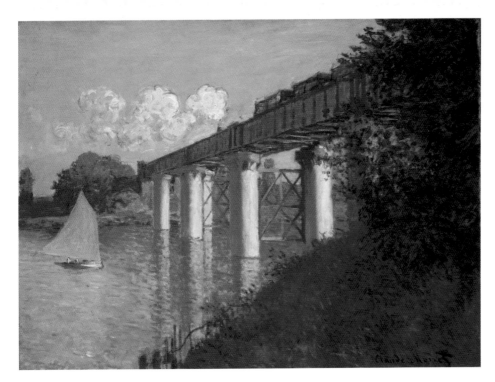

亞嘉杜的鐵路橋
1874年　54.5cm×73.5cm　費城藝術博物館

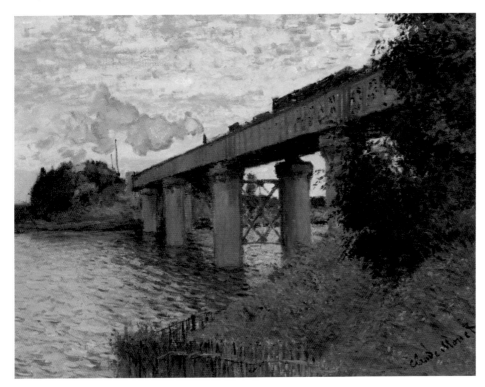

亞嘉杜的鐵路橋
1874年　55cm×72cm　巴黎奧賽博物館

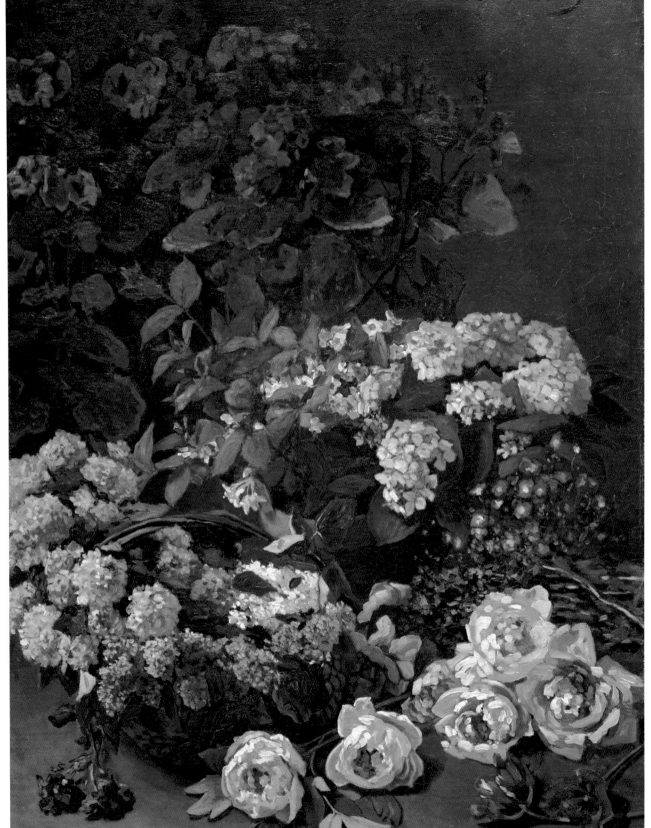

春天的花朵
1864年
116.5cm×91cm
克裡夫蘭藝術博物館

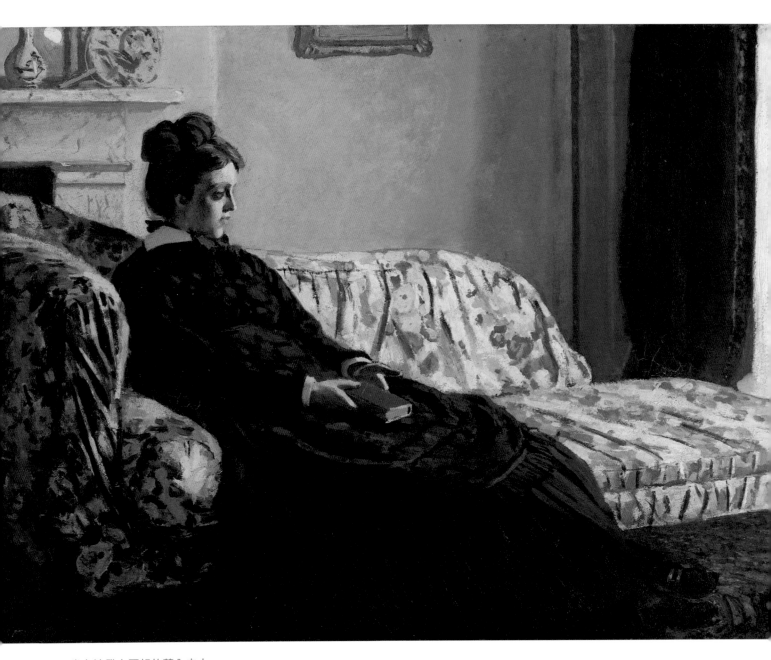

坐在沙發上冥想的莫內夫人
1870－1871年　48cm×75cm　巴黎奧賽博物館

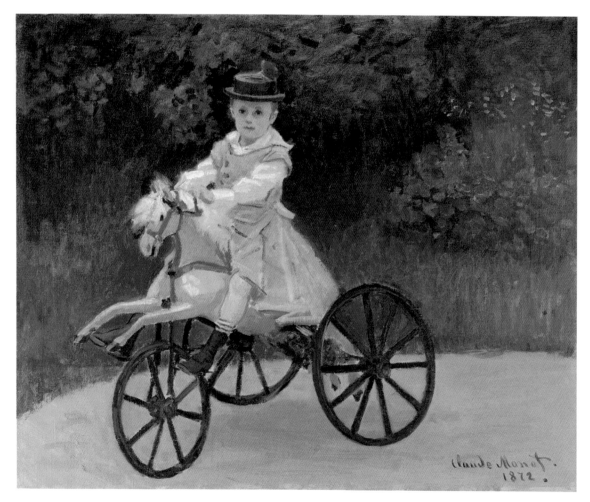

尚·莫內的童年
1872年　60.2cm×73.3cm　紐約大都會藝術博物館

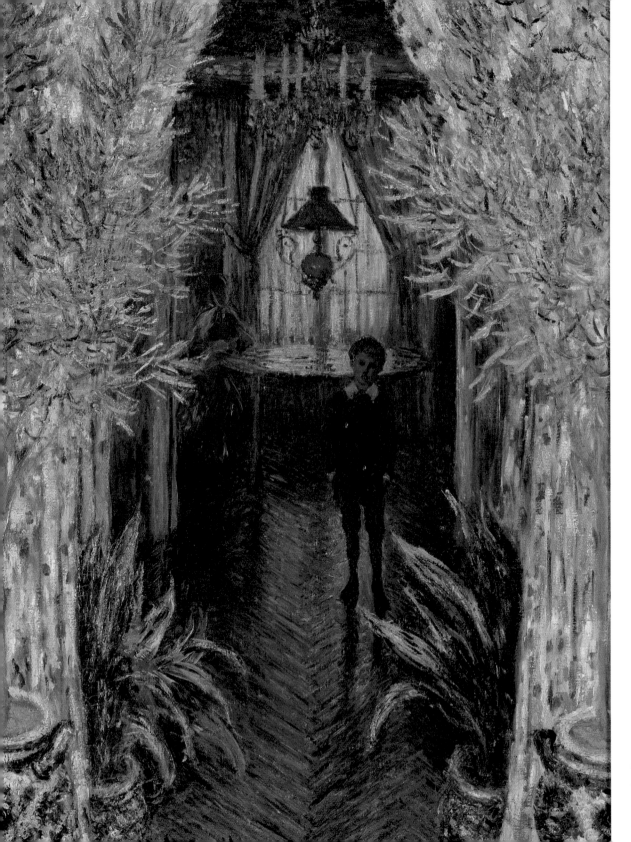

公寓的一角
1875年　81.5cm×60.5cm
巴黎奧賽博物館

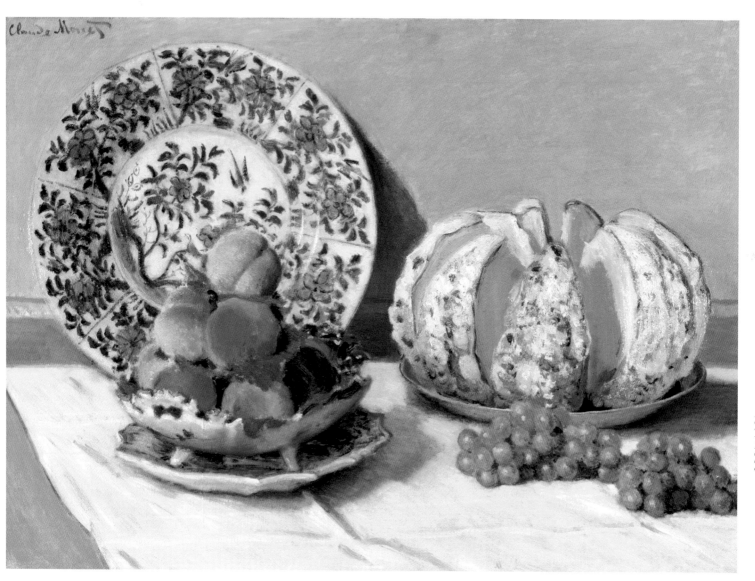

甜瓜的靜物畫
1876年　53cm×73cm　里斯本卡洛斯提-古爾本基安博物館

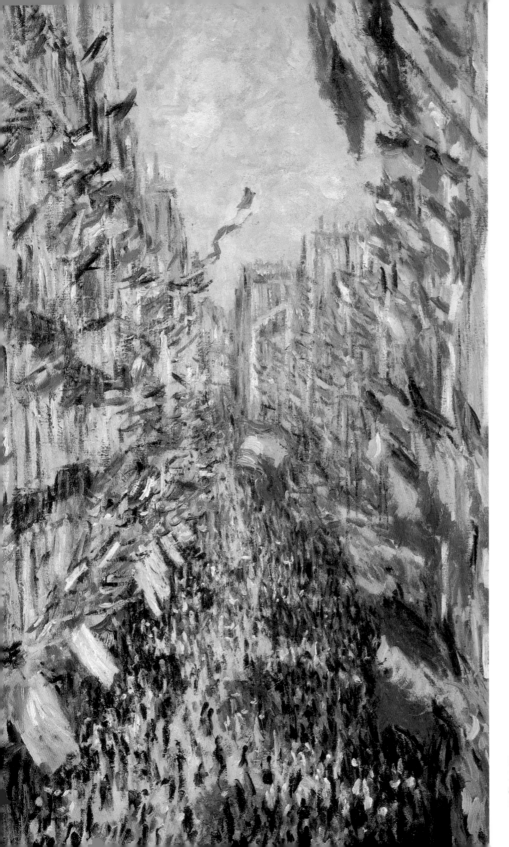

巴黎蒙托爾熱街-六月卅日的慶典
1878年
81cm×50cm
巴黎奧賽博物館

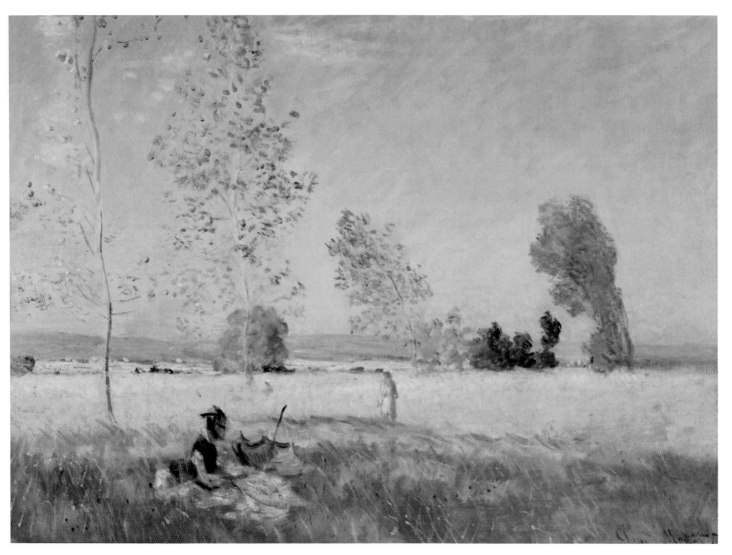

草地
1874年　57cm×80cm　柏林國家美術館

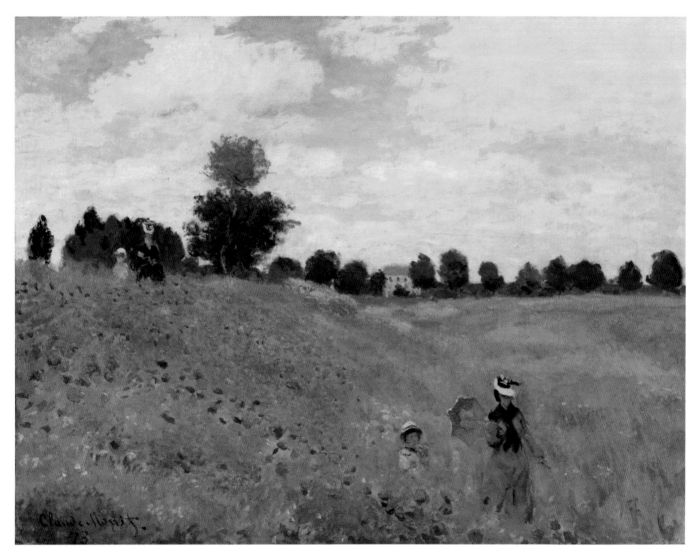

亞嘉杜的罌粟花田
1873年　50cm×65cm　巴黎奧賽博物館

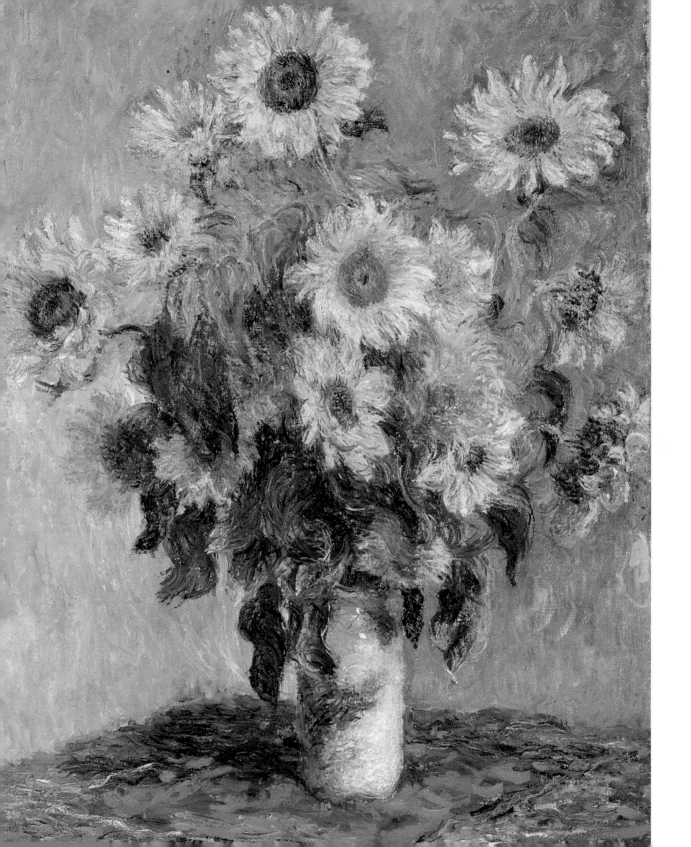

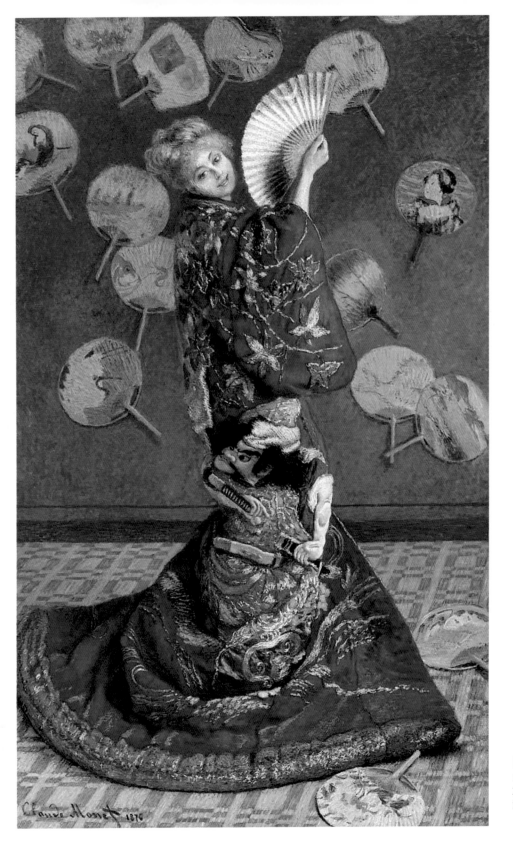

日本女人
1876年
231.8cm×142.3cm
波士頓美術館

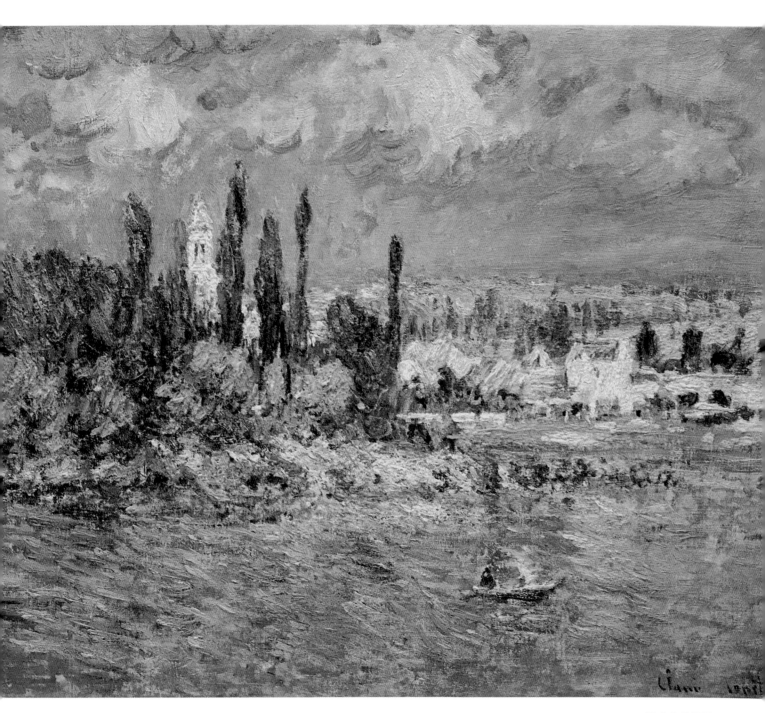

雷鳴中的風景

1881年　60cm×80cm　埃森弗柯望博物館

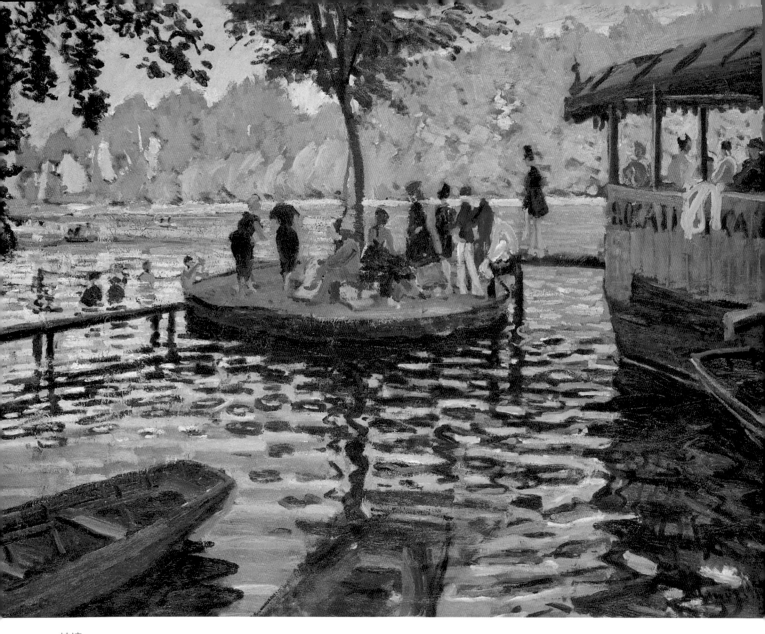

蛙塘
1869年　74.6cm×99.7cm　紐約大都會藝術博物館

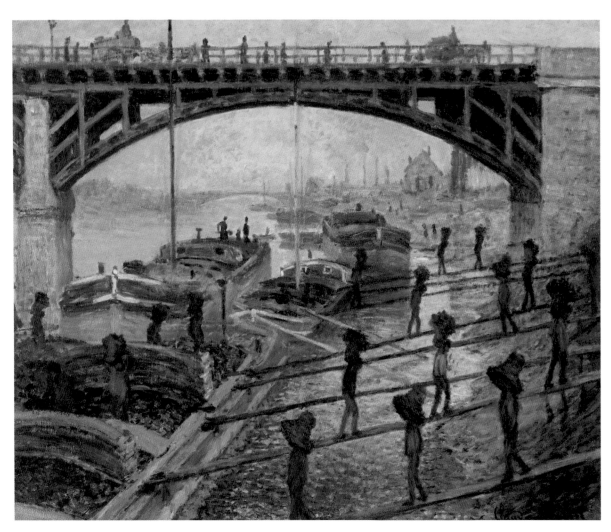

運煤的碼頭工人
1875年　55cm×65cm　巴黎奧賽博物館

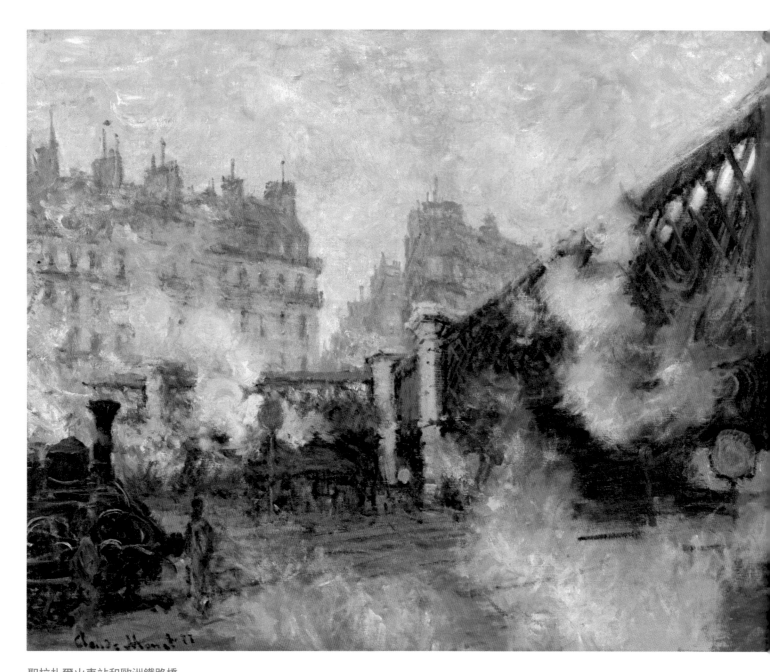

聖拉扎爾火車站和歐洲鐵路橋
1877年　64cm x 81cm　巴黎瑪摩丹·莫內美術館

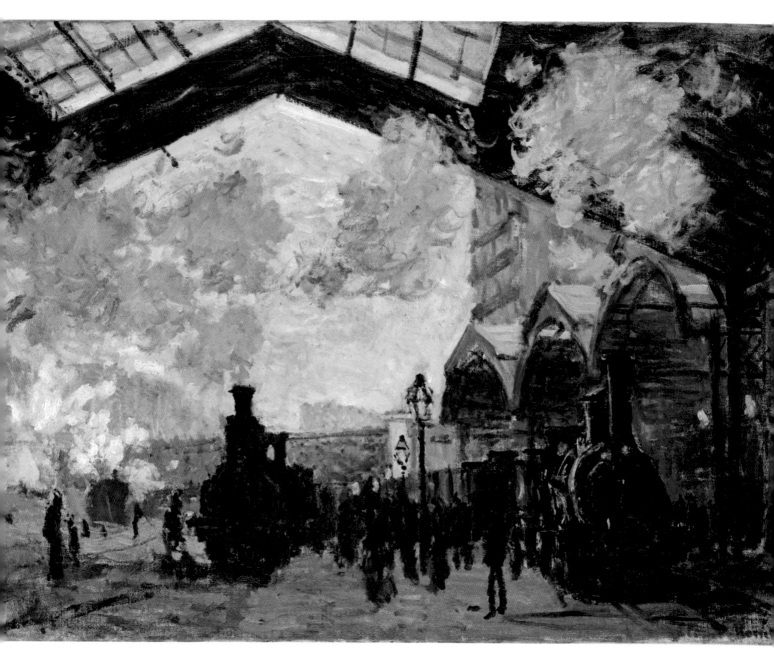

聖拉扎爾火車站外景
1887年　54.3cm x 73.6cm　倫敦國家美術館

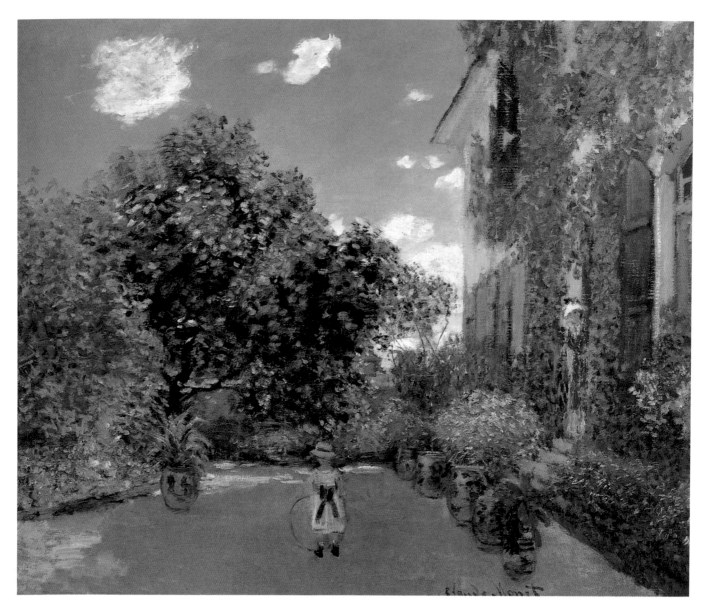

亞嘉杜的藝術家屋子
1873年　60.2cm×73.3cm　芝加哥藝術博物館

火雞
1876年　174.5cm×172cm　巴黎奧賽博物館

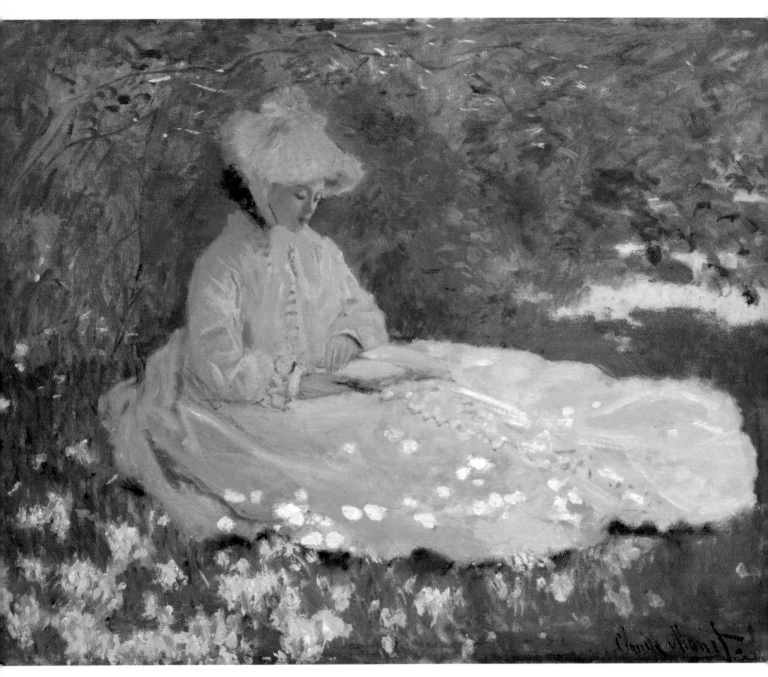

讀書的女人
1872年　50cm×65cm　巴爾的摩華爾特美術館

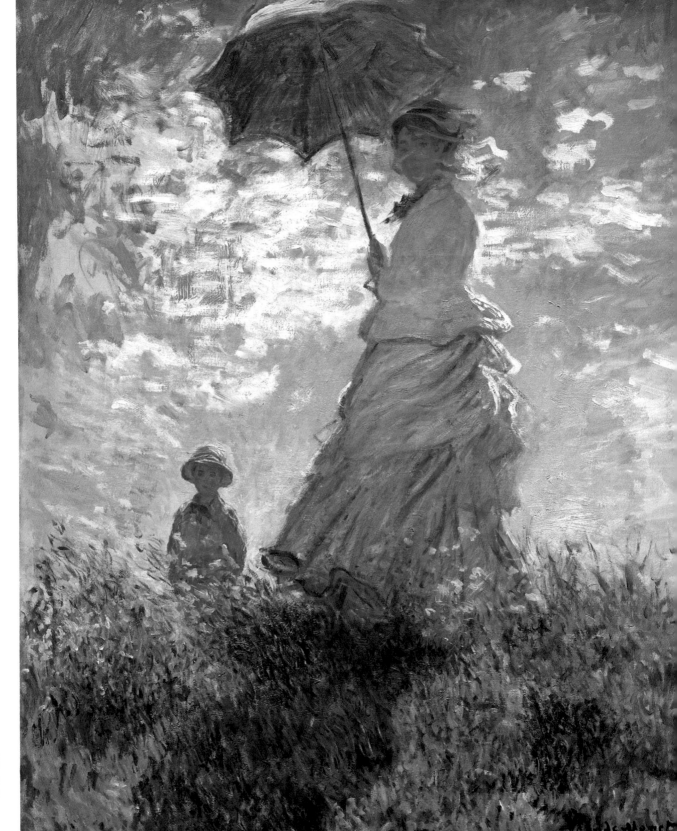

撐傘的女人
1875年
100cm×81cm
華盛頓國家藝廊

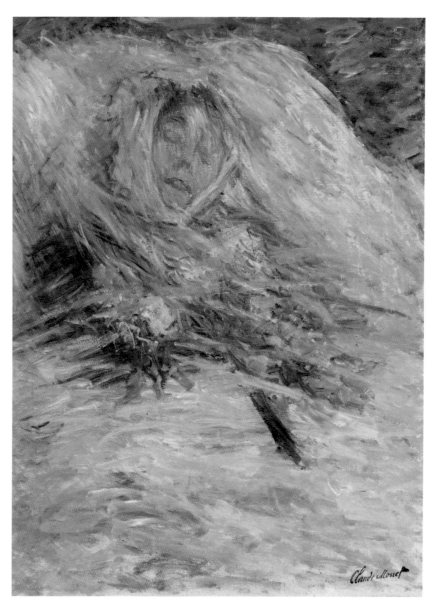

臨終的卡米爾
1879年9月2日　90cm×68cm　巴黎奧賽博物館

繫紅頭巾的莫內夫人
1868－1873年　99cm×79.8cm
克里夫蘭藝術博物館

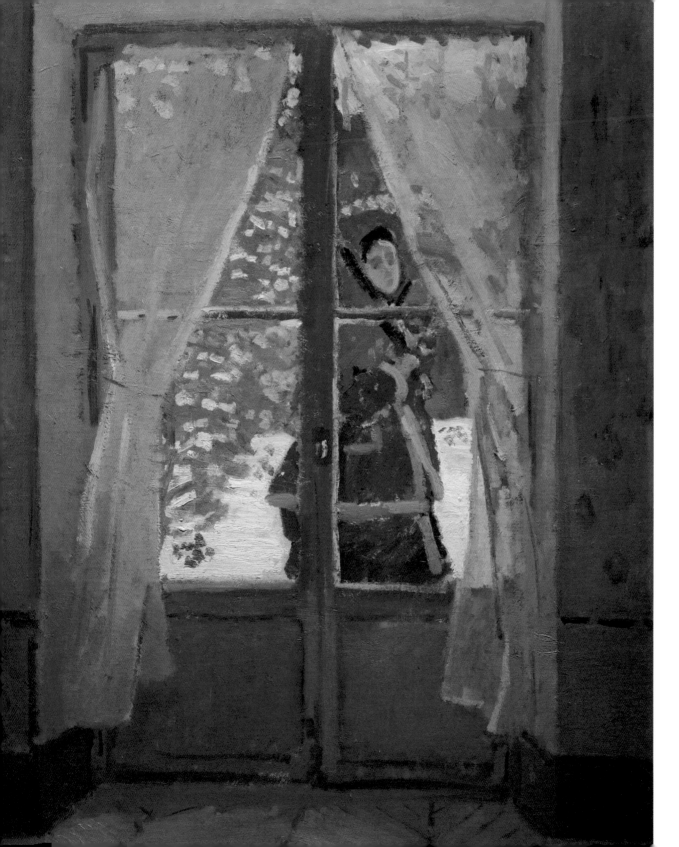

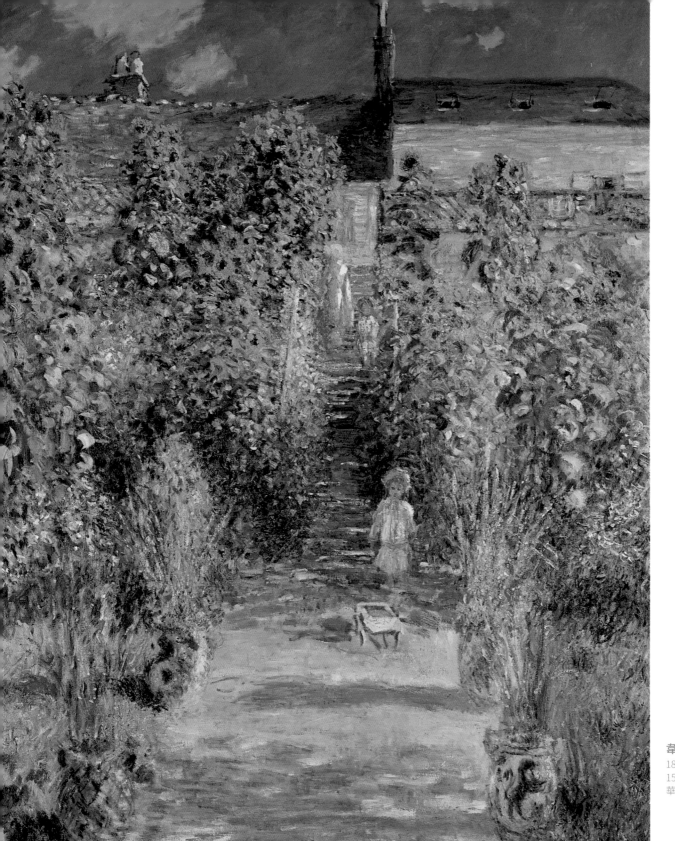

韋特伊的藝術家花園
1880年
151.5cm×121cm
華盛頓國家藝廊

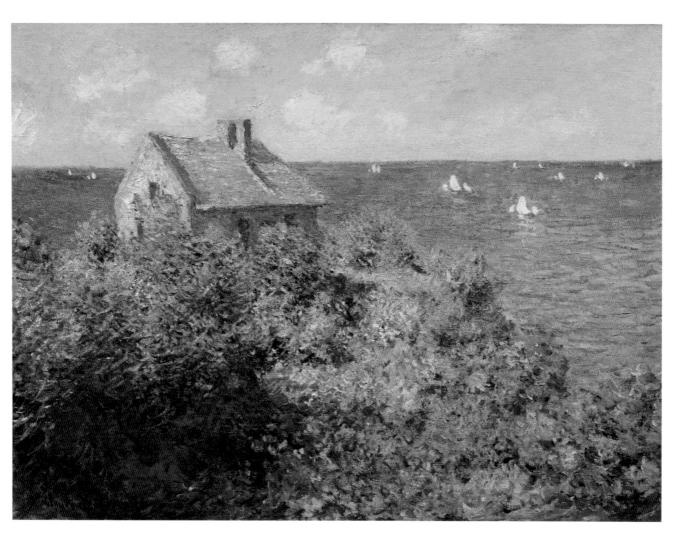

瓦朗日維爾的漁夫屋子
1882年　60.6cm×81.6cm　巴黎奧賽博物館

1840-1859

1859-1871

1871-1883

1883-1899

1899-1926

048 / 049

肆 / 不能拒絕的迷人的東西

1883 年，莫內搬到了吉維尼村，這一年他 43 歲。他在接下來的 43 年人生裡大都生活於此。這時陪在他身邊的是他第二任妻子愛麗絲。愛麗絲原是資助過他的畫商朋友歐尼斯特的妻子，他們有 6 個孩子，住在維特伊鄉下，是莫內一家的鄰居。當時歐尼斯特因破產逃亡，卡米爾病危，愛麗絲擔起了照顧卡米爾和 8 個孩子的重擔，陪伴莫內度過了人生最艱難的時期。歐尼斯特 1891 年在巴黎去世，1892 年莫內與愛麗絲結婚。

1883 年，這個拖家帶口的畫家愛上了畫海邊懸崖。作家莫泊桑多次陪他外出寫生，後來他是這樣描述的：「莫內已不是畫家，而是獵人。他身後總是跟著一群孩子，提著同一景物不同光影和色彩的畫。他幾筆就把它們採集下來，鎖定在一個色調中，那真是令人驚奇。」

1886 年，曾經幫助印象派籌畫八次展覽的策展人杜朗在紐約辦了一個印象派展覽會。印象派畫家在美國輿論界大受好評，莫內的畫遂在巴黎暢銷起來。

從 1888 年秋天開始，莫內繼續著畫海崖的癡迷狀態。這個時期，他常常在一兩年之間創作幾十幅同一主題的系列作品，白楊樹、塞納河、國會大廈，還有乾草堆。他在一年裡記錄下的 25 幅《乾草堆》，在 1891 年的展會上不到 3 天就全部高價售出。現在這些作品分散在世界各地，很難再重聚在一起。隨後他創作的近 40 幅同一角度的《盧昂教堂》同樣收穫讚譽。他現在是有錢人了，他開始醉心於收拾他的院子，引來河水、建起池塘、栽種植物，還建了一座日本橋。他說這座花園是「我最美的作品」。

延伸閱讀，更多精彩

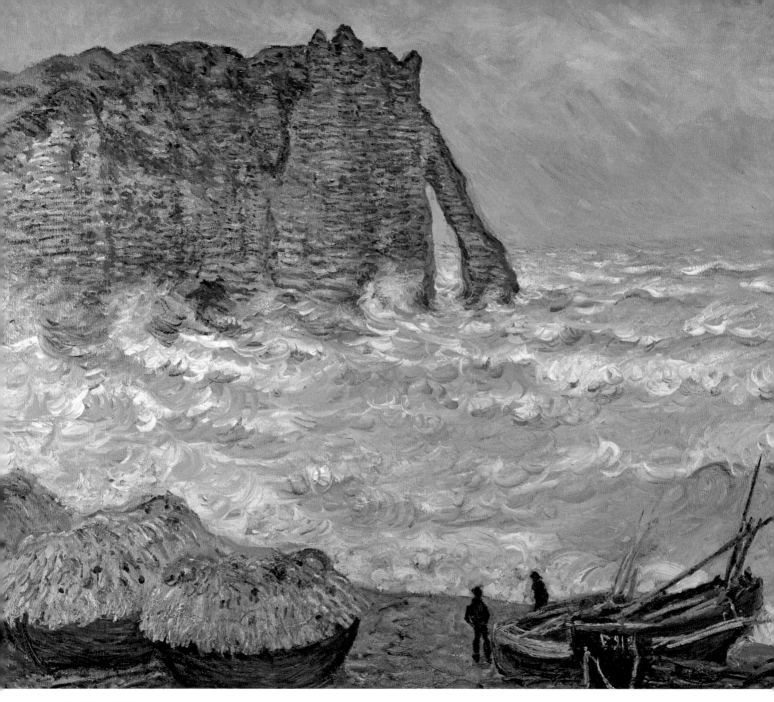

象鼻山，大浪
1883年　81cm×100cm　里昂美術館

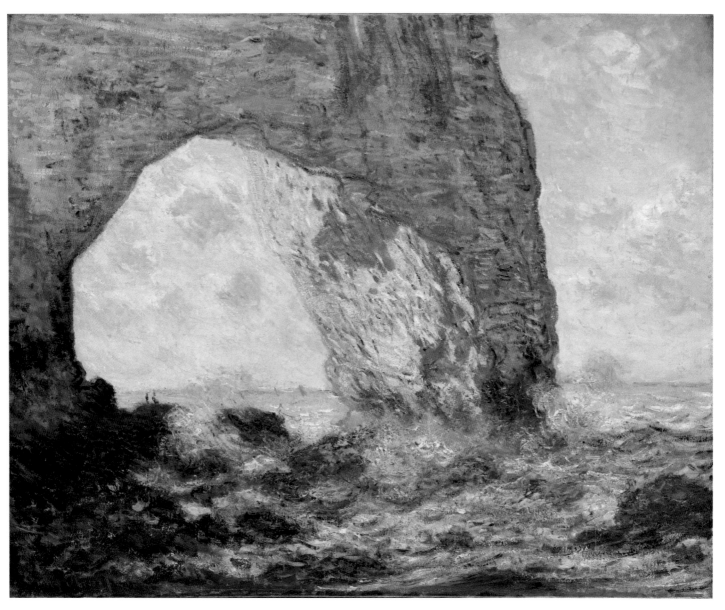

象鼻山
1883年　73cm×92cm　紐約大都會藝術博物館

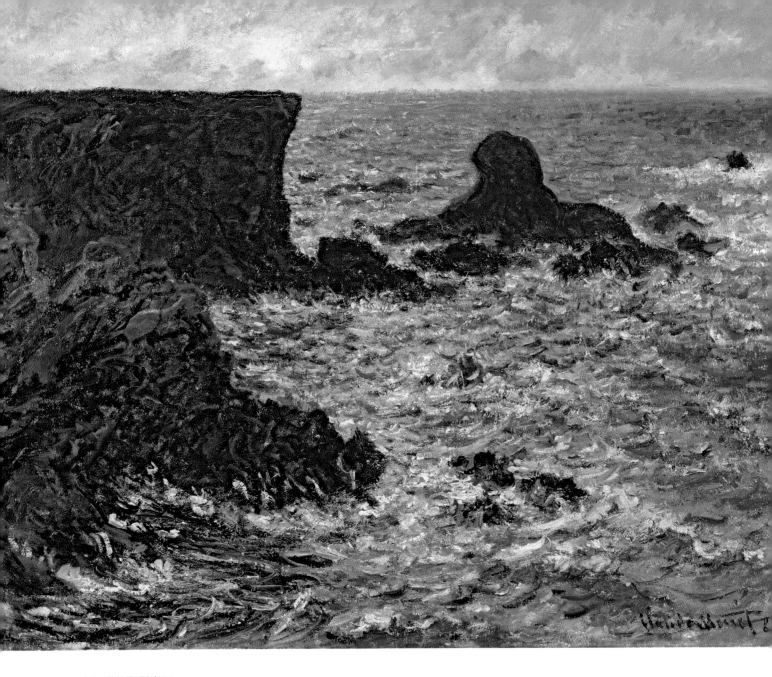

卡頓港的獅型岩石
1886年　65cm×81cm　劍橋大學菲茨威廉美術館

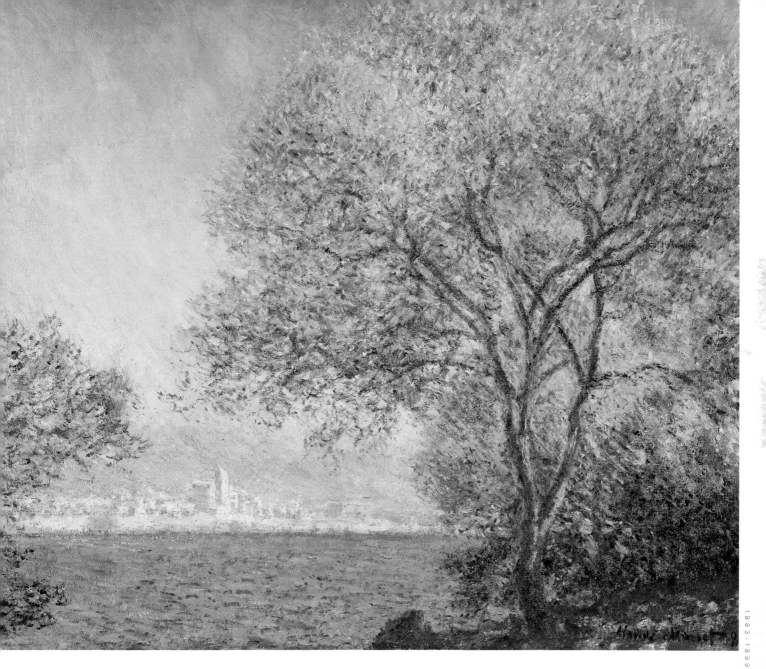

清晨的安提貝
1888年　65cm×81cm　費城藝術博物館

吉維尼的黃色鳶尾花田
1887年　45cm×100cm　瑪摩丹·莫內美術館

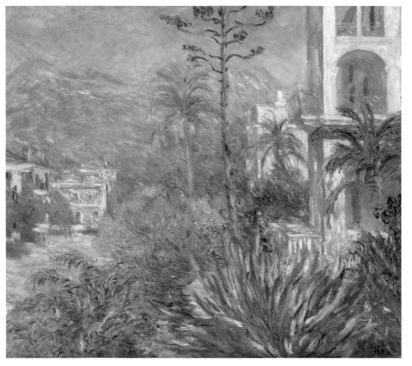

博爾迪蓋拉的別墅
1884年　115cm×130cm　巴黎奧賽博物館

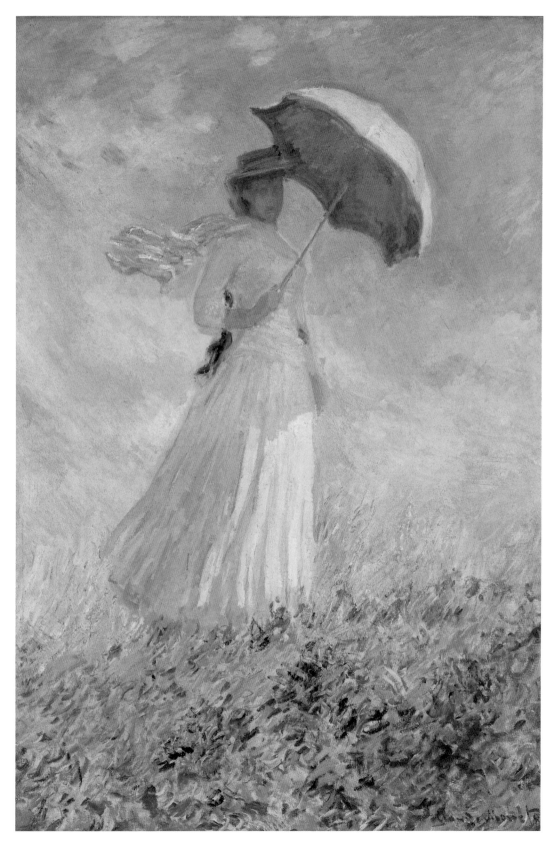

撐傘的女人（向右）
1886年　131cm×88cm
巴黎奧賽博物館

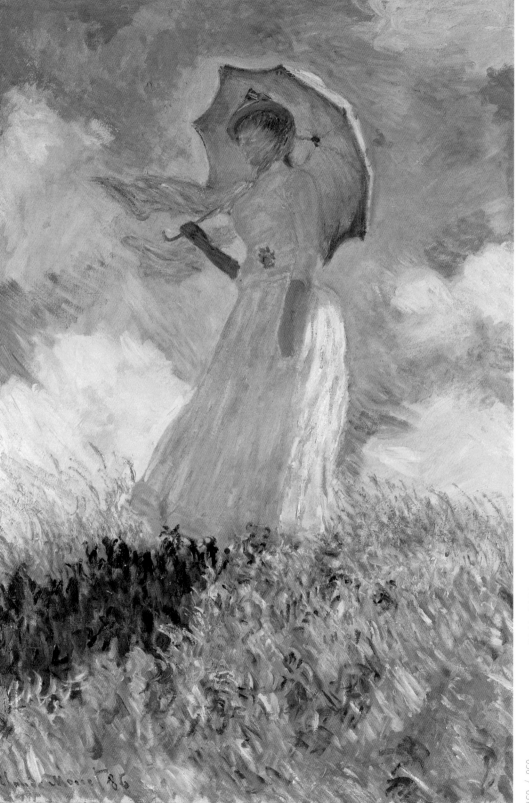

撐傘的女人（向左）
1886年　131cm×88cm
巴黎奧賽博物館

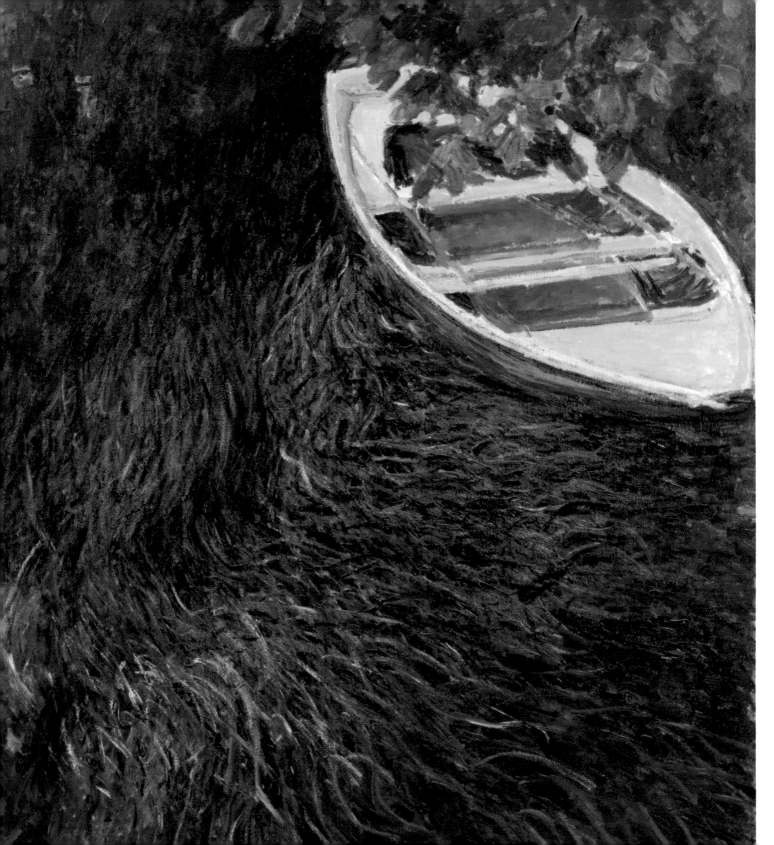

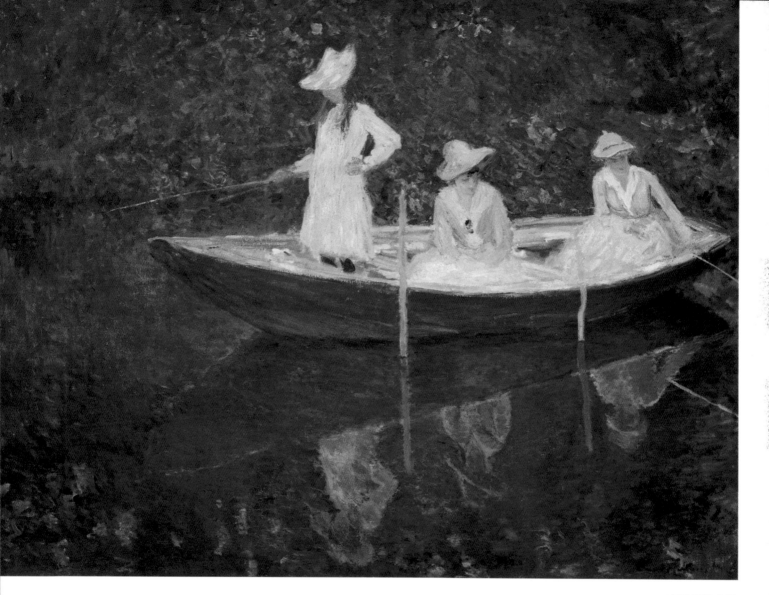

吉維尼的小船
1887年　98cm×131cm　巴黎奧賽博物館

船
1889－1890年　146cm×133cm　瑪摩丹·莫內美術館

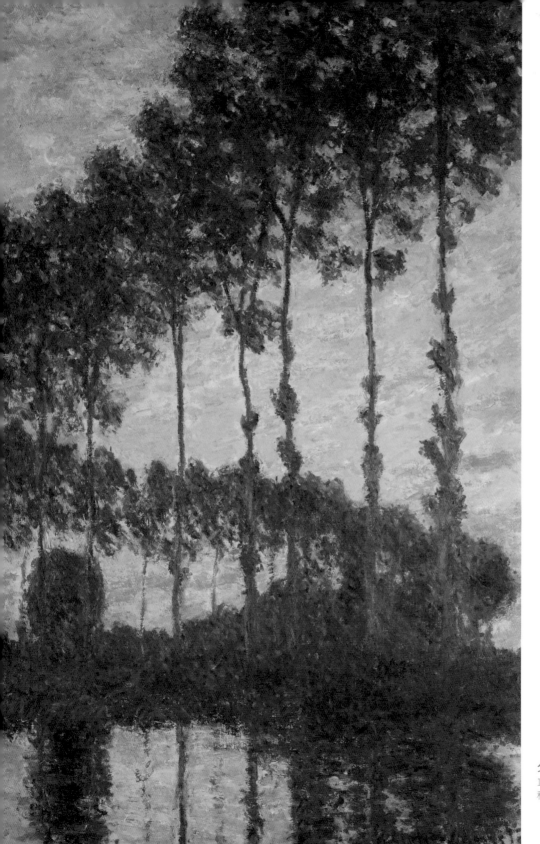

夕陽中的白楊樹
1891年　102cm×65cm
私人收藏

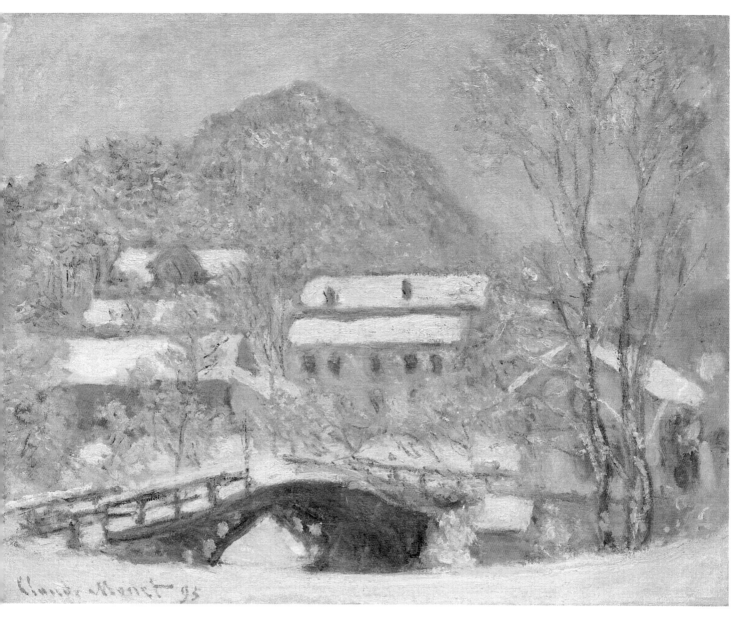

雪中的斯堪地納維亞小村莊
1895年 73cm×92cm 芝加哥藝術博物館

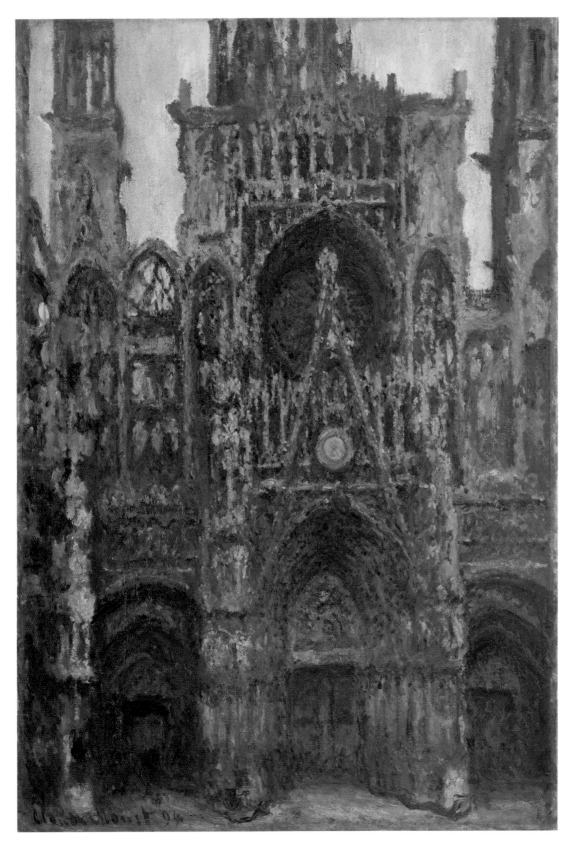

盧昂教堂正門
1892－1894年
107cm×73cm
巴黎奧賽博物館

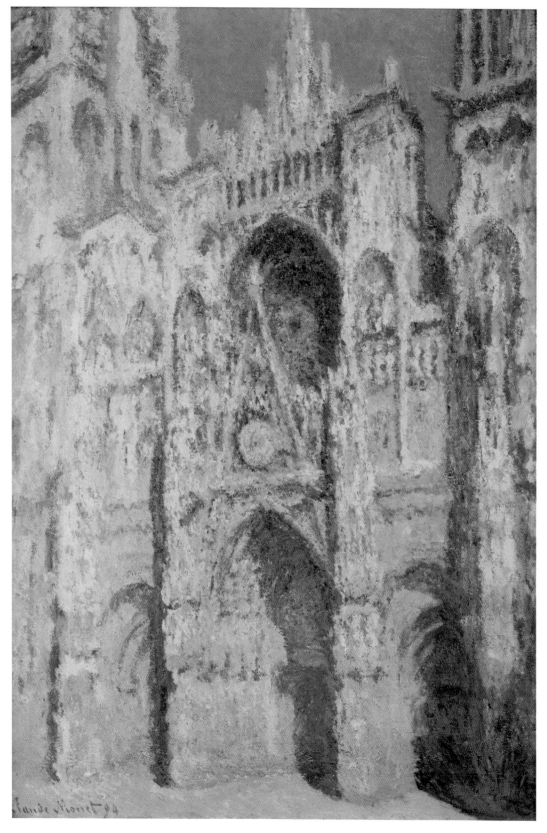

陽光下的盧昂教堂正門
1893—1894年
99.7cm×65.7cm
紐約大都會藝術博物館

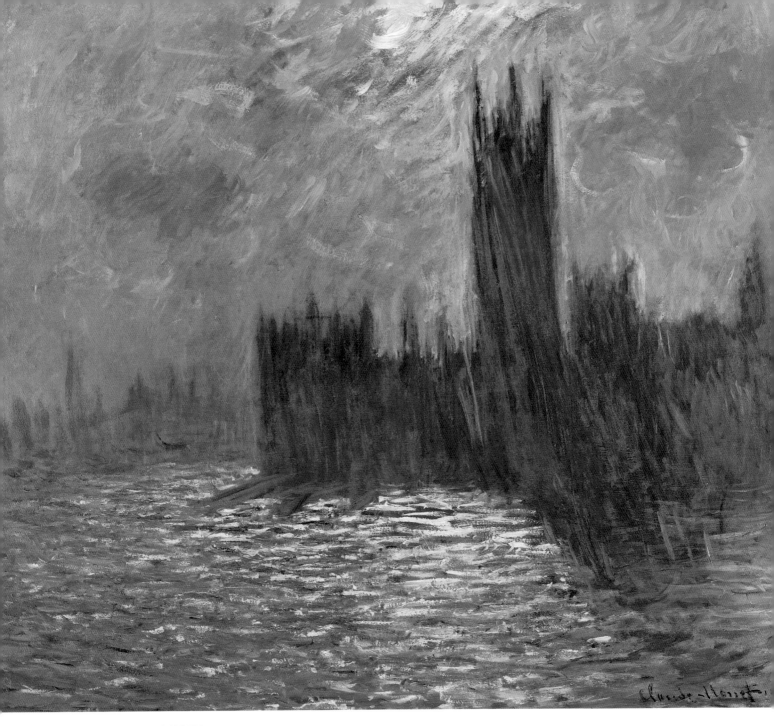

國會大廈，泰晤士河上的倒影
1905年　81cm×92cm　瑪摩丹·莫內美術館

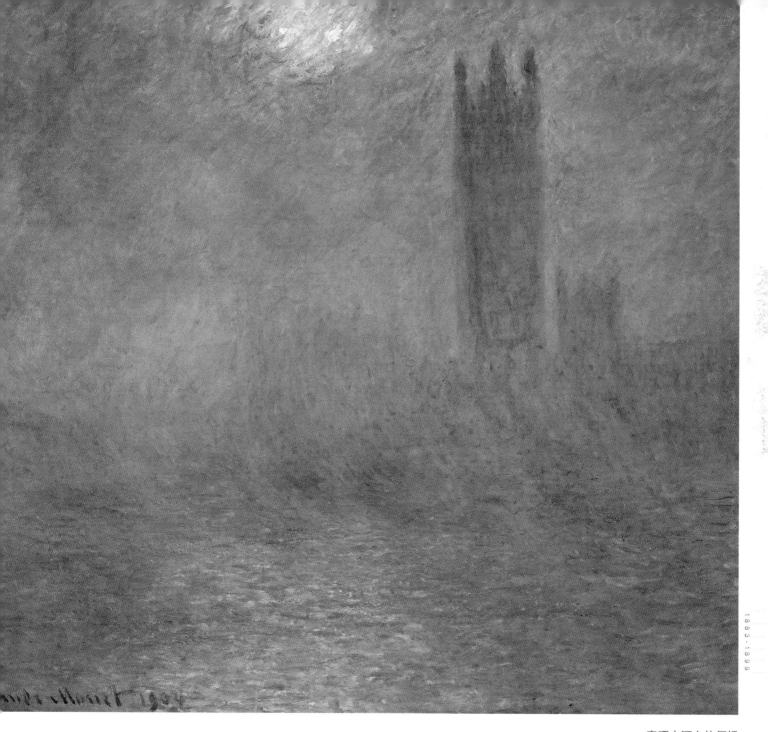

泰晤士河上的便橋
1899－1901年　81cm×92cm　巴黎奧賽博物館

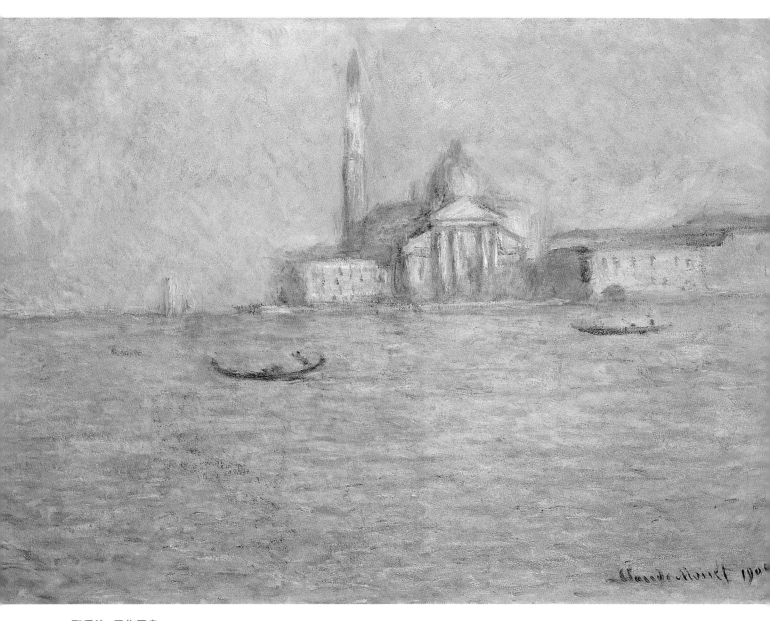

聖喬治·馬焦雷島
1908年　73cm×92cm　舊金山現代藝術博物館

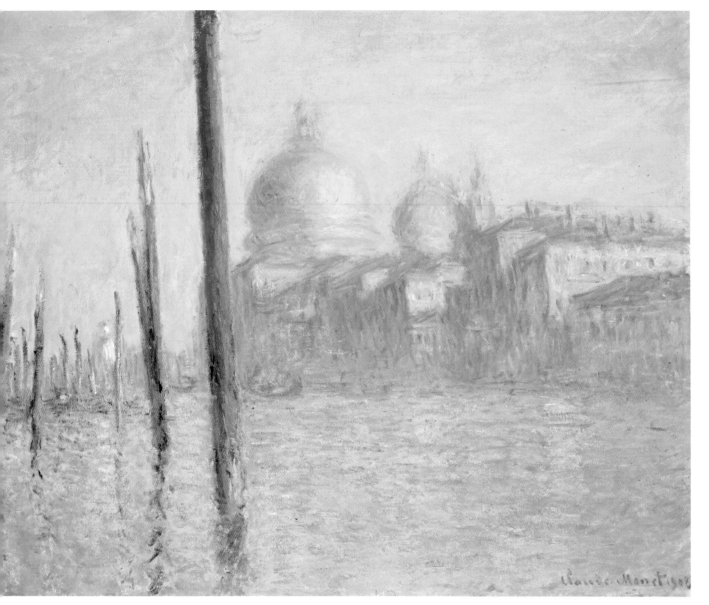

威尼斯大運河
1908年　65cm×92cm　印第安納波利斯藝術博物館

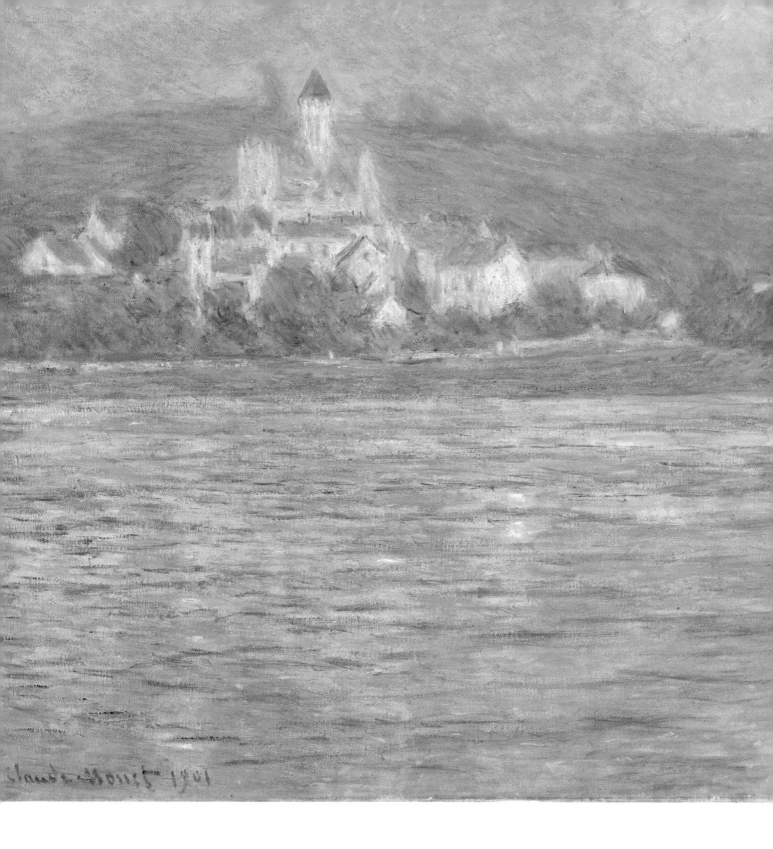

Claude Monet 1901

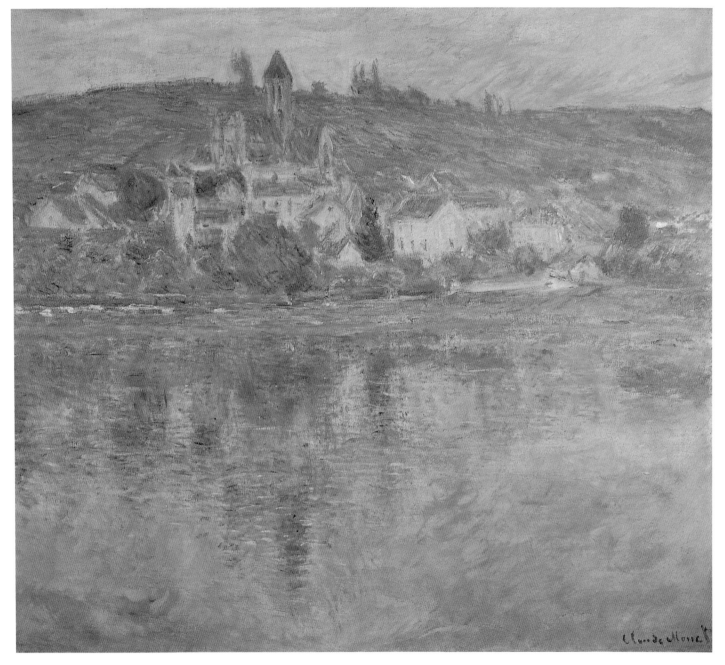

韋特伊的日落
1901年 81cm×92cm 巴黎奧賽博物館

灰色的韋特伊
1901年 90cm×93cm 里爾美術宮

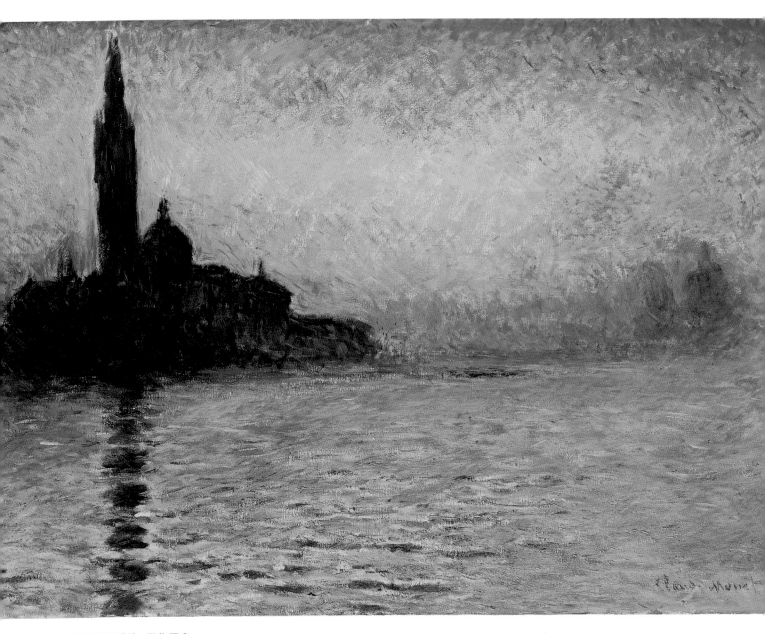

黃昏的聖喬治·馬焦雷島
1908年 74cm×93cm 瑪摩丹·莫內美術館

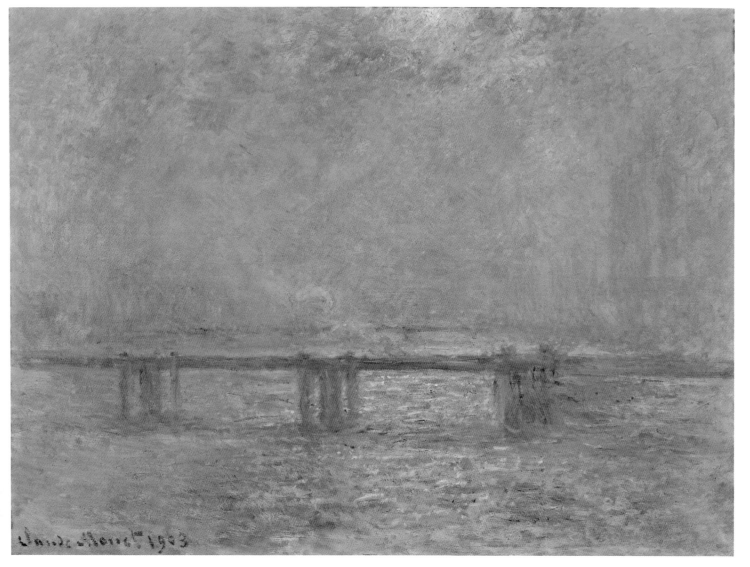

查令十字路大橋，泰晤士河
1903年　73cm×100cm　里昂藝術博物館

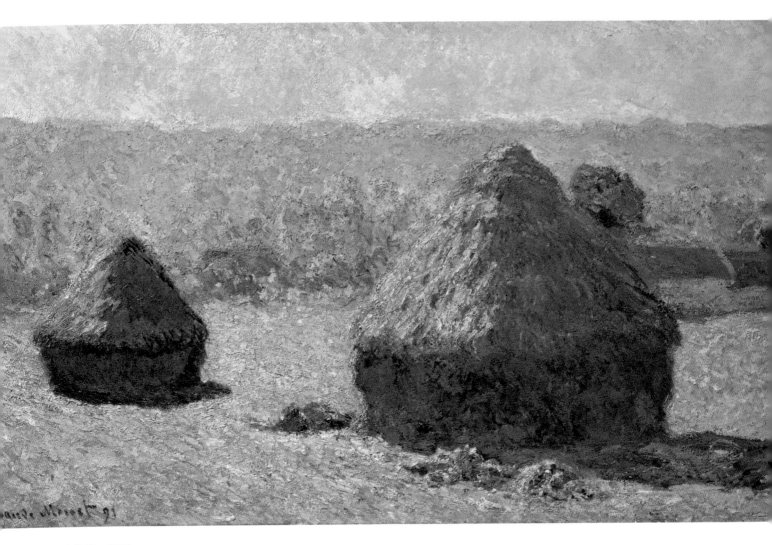

麥草堆，深夏
1891年　61cm×101cm　巴黎奧賽博物館

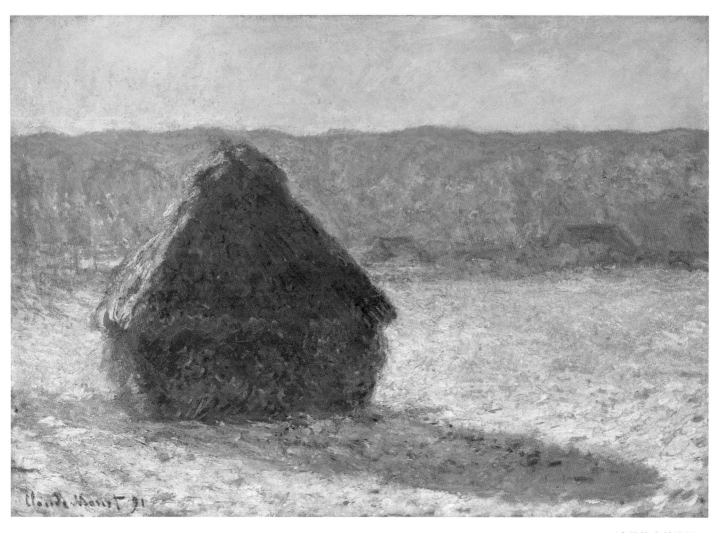

清晨的麥草堆雪景
1890－1891年　65.4cm×92.3cm　波士頓美術館

伍 / 我希望埋葬在一個浮標裡

從 1899 年起，莫內開始癡迷於睡蓮，這一年他 59 歲。此後，他再沒賣過一幅畫。事實上，他已不再需要靠賣畫來生存了。

1909 年 5 月，巴黎的公眾終於再一次在杜朗的畫廊裡看到了莫內的 48 幅《睡蓮》，人人拍手叫絕。莫內的睡蓮沒有邊界，沒有水平線，沒有天空，只有晨昏、日月、四季輪轉。莫內說：「我要畫出無邊無境的圖景。」莫內在他的花園裡實現了東方美學的時空無限。多年以後，畢卡索和馬蒂斯都承認他們受到了莫內的影響。

這個時候，莫內去了倫敦和威尼斯短暫停留。1911 年，愛麗絲去世，愛麗絲的女兒蘇珊嫁給了莫內的長子尚，並一直住在吉維尼照顧年邁的莫內。1912 年，醫生確診他的右眼患了退化性白內障。1914 年大兒子尚去世，此時的莫內 74 歲了，多年的戶外繪畫和日漸孤獨的生活使他開始漸漸失去色覺。他依然在畫睡蓮，一朵朵蓮花不再強調細節，抽象而富於生命力。

他又要開始一項偉大的工程。為此，他建了一座新畫室，架起超大畫布，畫起了無邊無際的連續池塘，一畫就是 8 年。1922 年，他把這組壁畫贈給了國家。

1923 年、1924 年接受了兩次眼睛手術之後，莫內已完全辨不清色彩。1926 年 12 月 5 日，莫內永遠地閉上了眼睛。遵照死者的遺願，葬禮沒有鐘聲，也不做祈禱，他選擇安靜地離開。40 年後，他的花園被次子米歇爾捐贈給國家。

莫內活得足夠長，他是印象派畫家中唯一一個活著時親身感受到自己成為經典的畫家。但隨之而來的是 20 世紀更激烈的主義大戰。莫內的「還原眼睛所見到的一切」剛剛被大眾認可就又被遠遠地拋棄。野獸派、立體派、表現派、達達主義、超現實主義揭開了一頁頁嶄新的歷史，人類藝術進入一個狂歡的時代。然而，莫內站在人類藝術史上，像一朵溫情脈脈的睡蓮，成為永恆。

伍

1840-1859

1859-1871

1871-1883

1883-1899

1899-1926

074 / 075

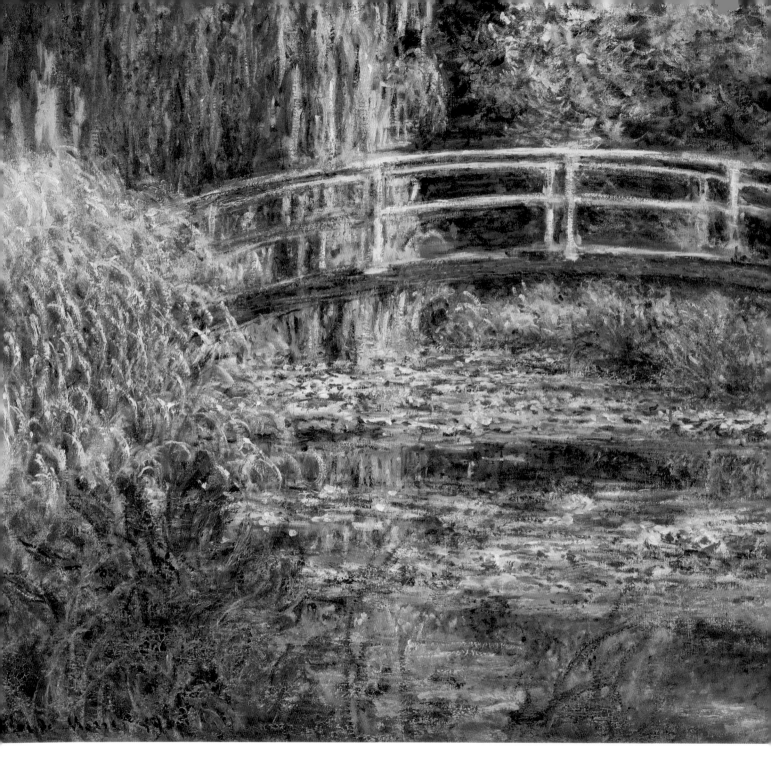

粉色睡蓮池
1900年　89.5cm×100cm　巴黎奧賽博物館

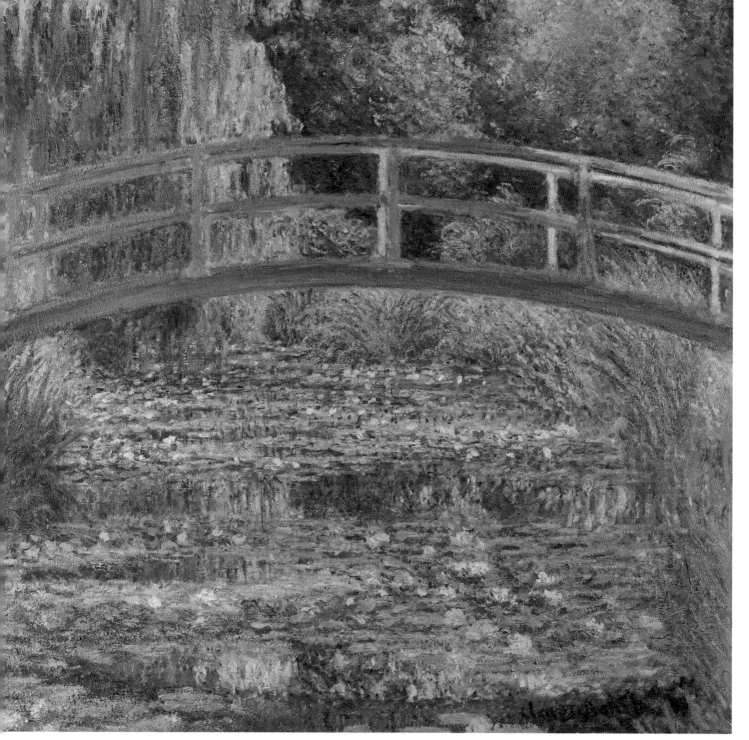

睡蓮池

1899年　89.5cm×91.5cm　倫敦國家美術館

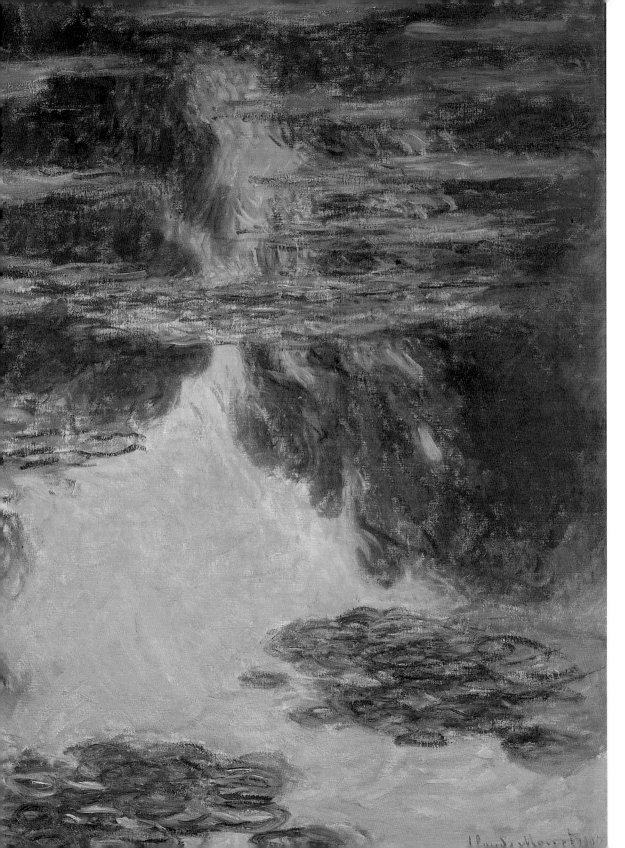

睡蓮
1907年　100cm×73cm
瑪摩丹·莫內美術館

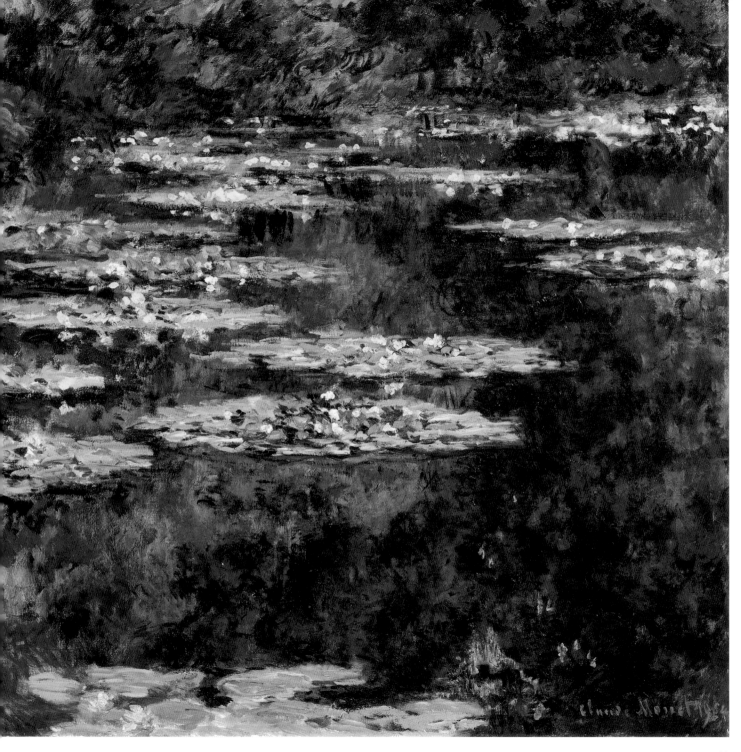

睡蓮
1904年　90cm×93cm
安德烈·馬樂侯現代藝術美術館

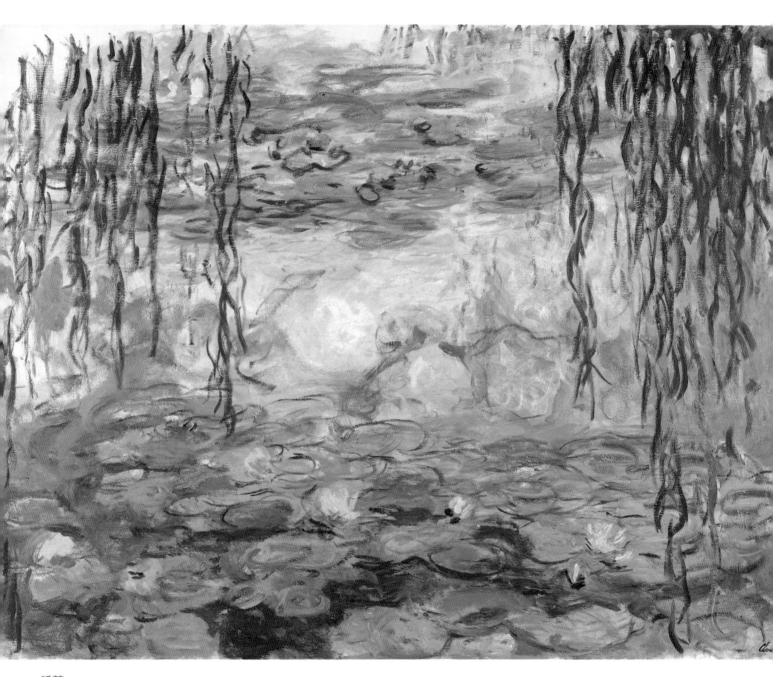

睡蓮
1916—1919年　150cm×197cm　瑪摩丹·莫內美術館

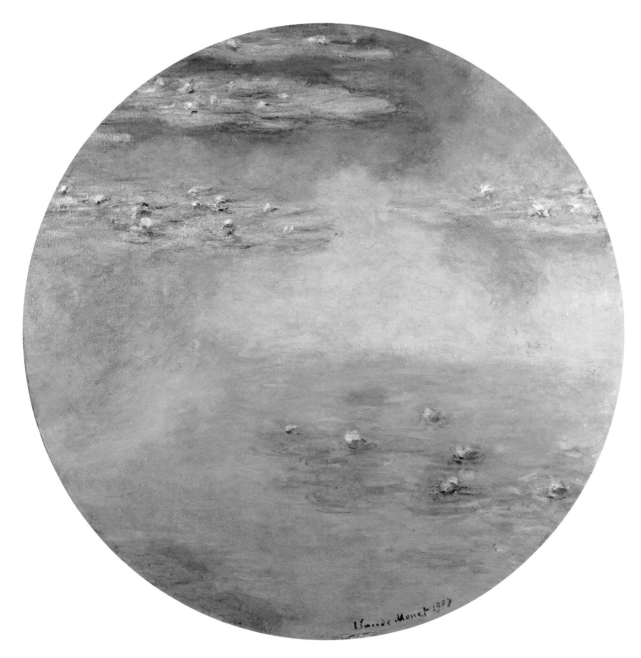

睡蓮

1907年　直徑81cm　聖艾提安現代藝術美術館

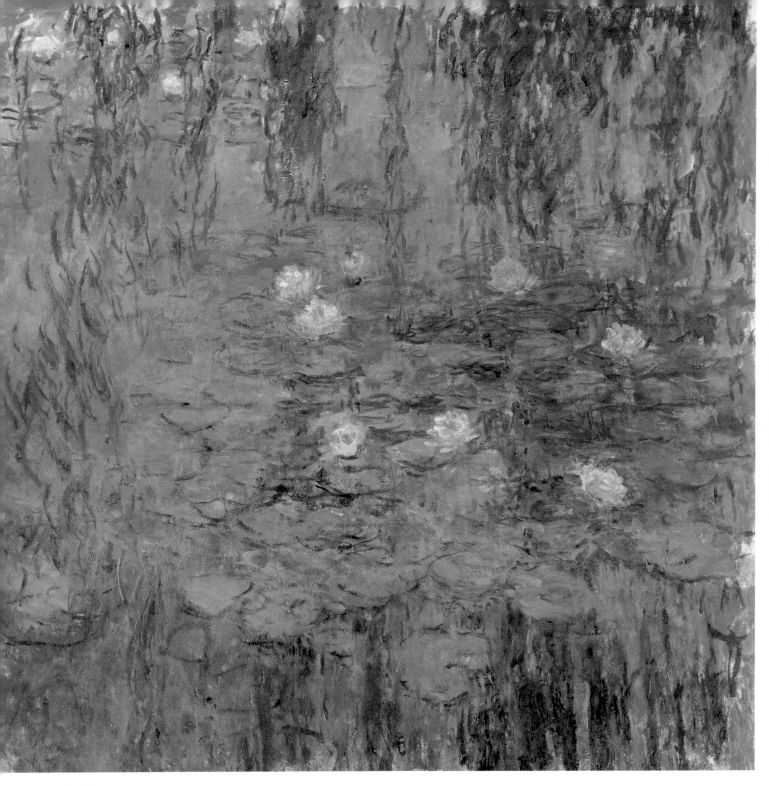

睡蓮
1916 — 1919年　200cm×200cm　巴黎奧賽博物館

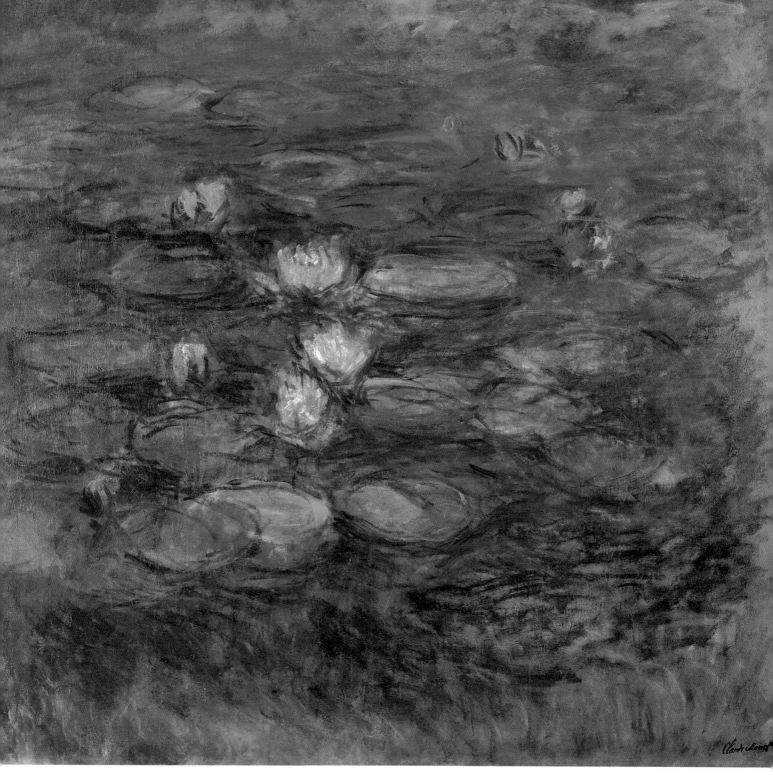

睡蓮

1914 — 1917年　135cm×145cm　私人收藏

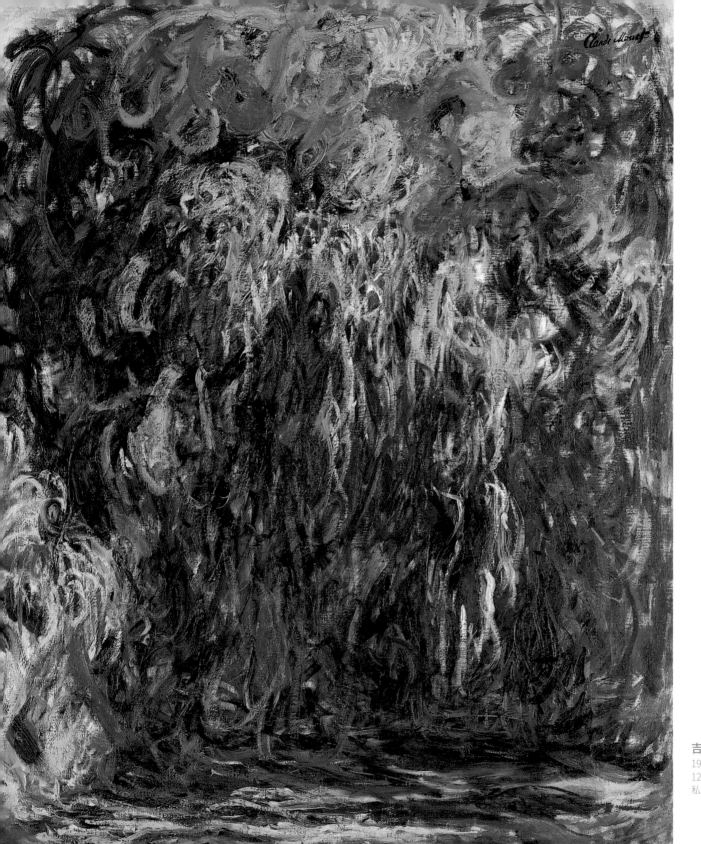

吉維尼的垂柳
1920 — 1922年
120cm×100cm
私人收藏

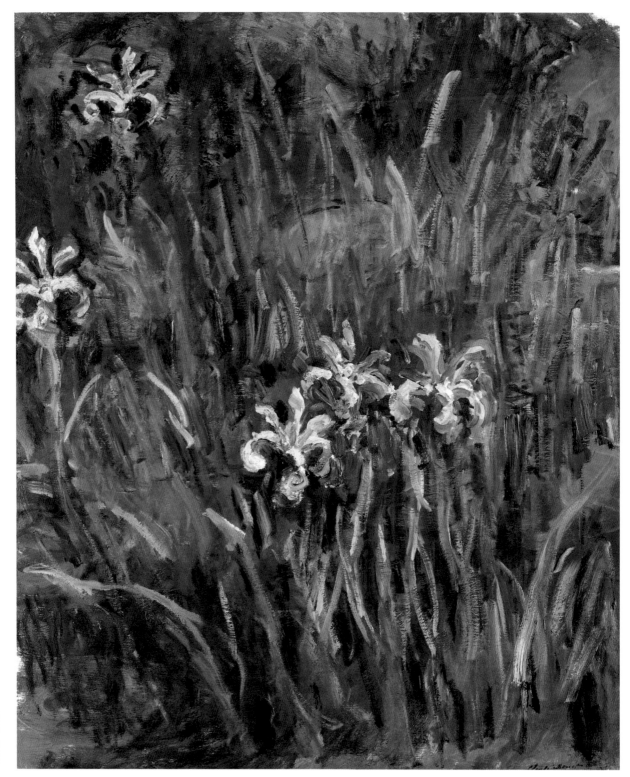

鳶尾花
1914 — 1917年
120cm×100cm
私人收藏

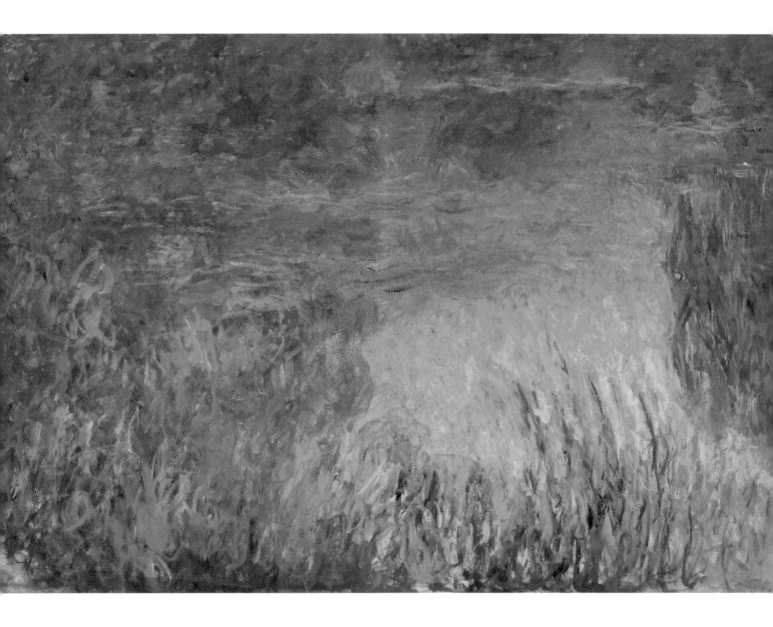

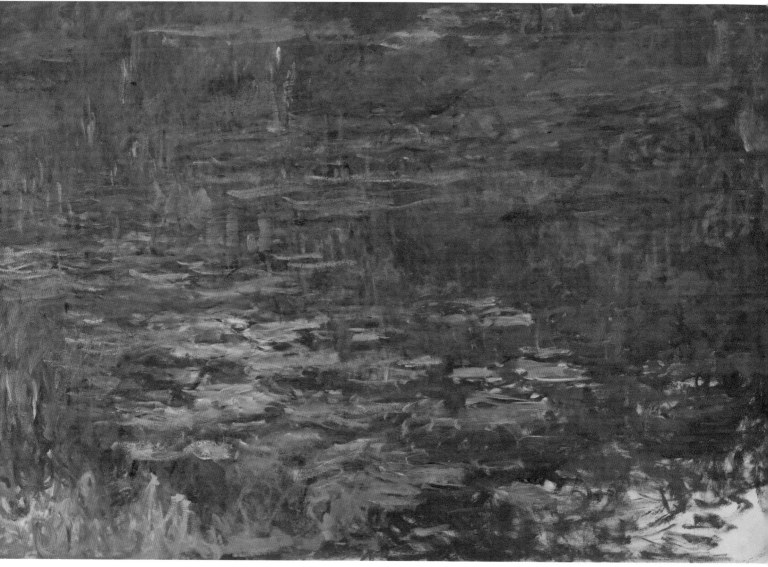

睡蓮
1914—1918 年　200cm×600cm　巴黎橘園美術館

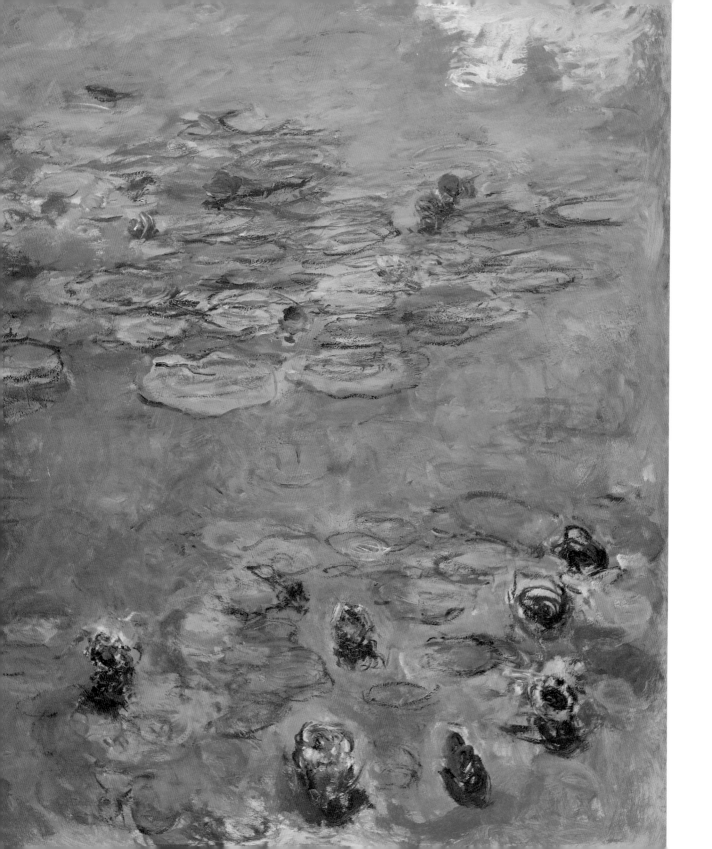

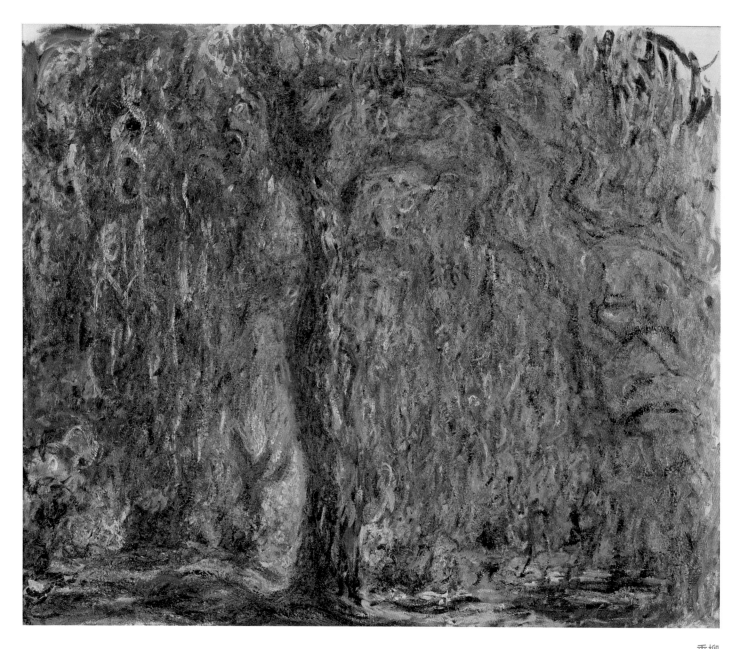

垂柳
1918 — 1919年　100cmx120cm　瑪摩丹·莫內美術館

睡蓮
1914 — 1917年 179.7cm×146.5cm
舊金山榮耀宮

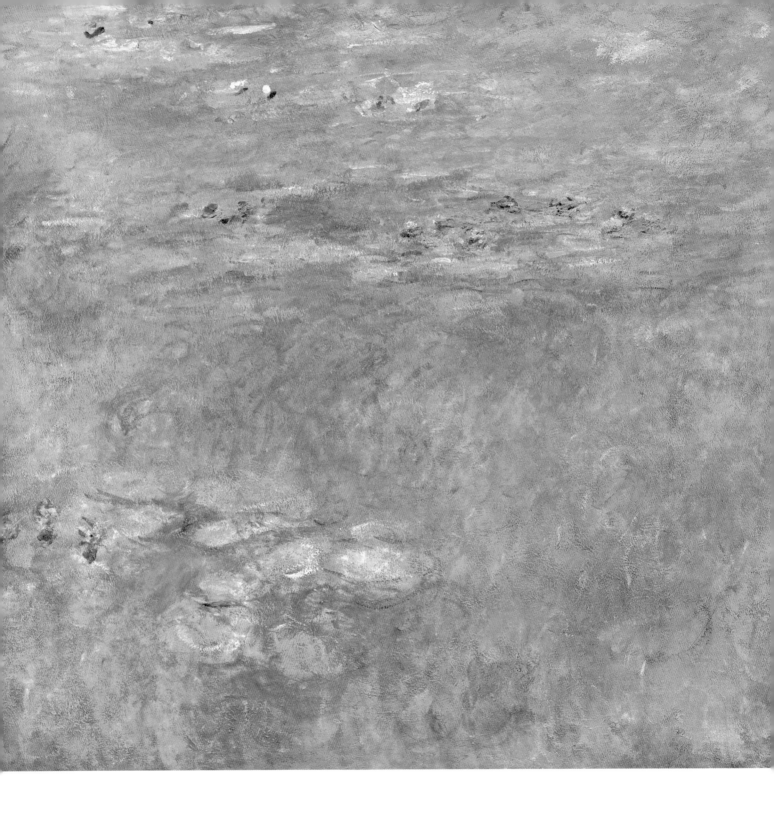

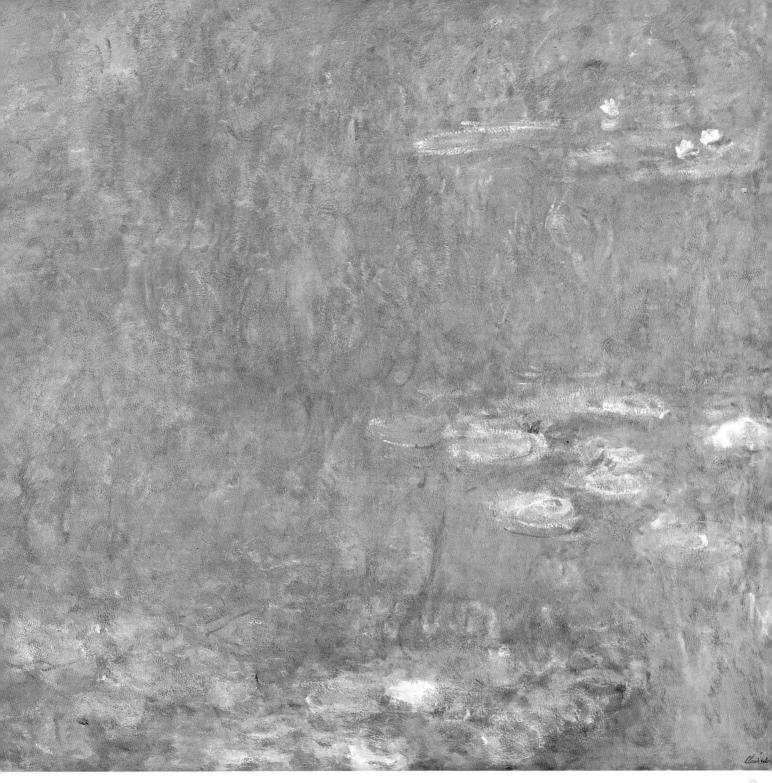

睡蓮
1916年　200cm×425cm　倫敦國家美術館

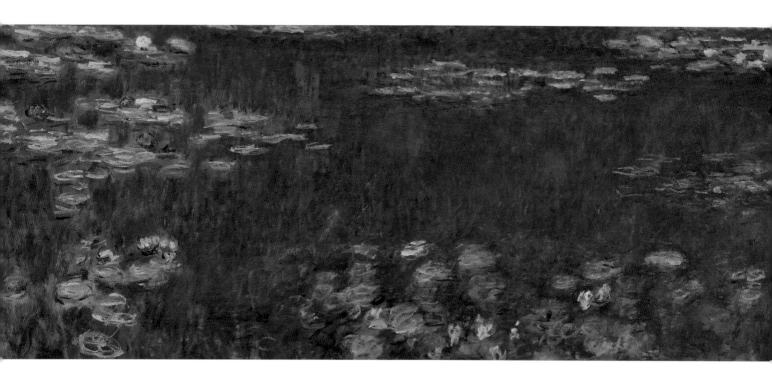
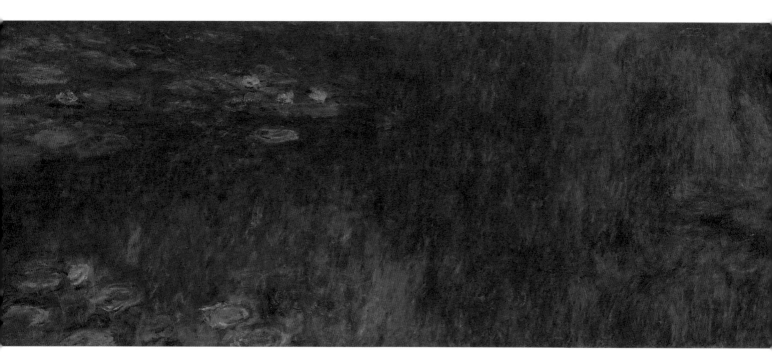

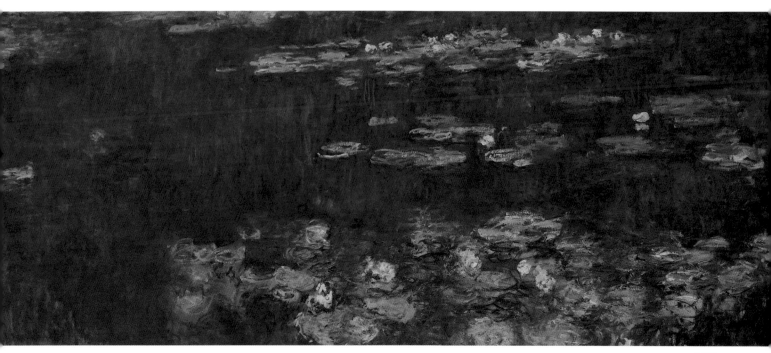

睡蓮
1914—1918年　200cm×825cm　巴黎橘園美術館

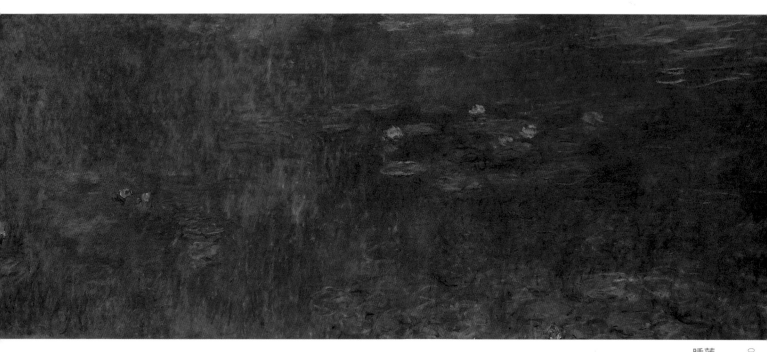

睡蓮
1914—1921年　200cm×850cm　巴黎橘園美術館

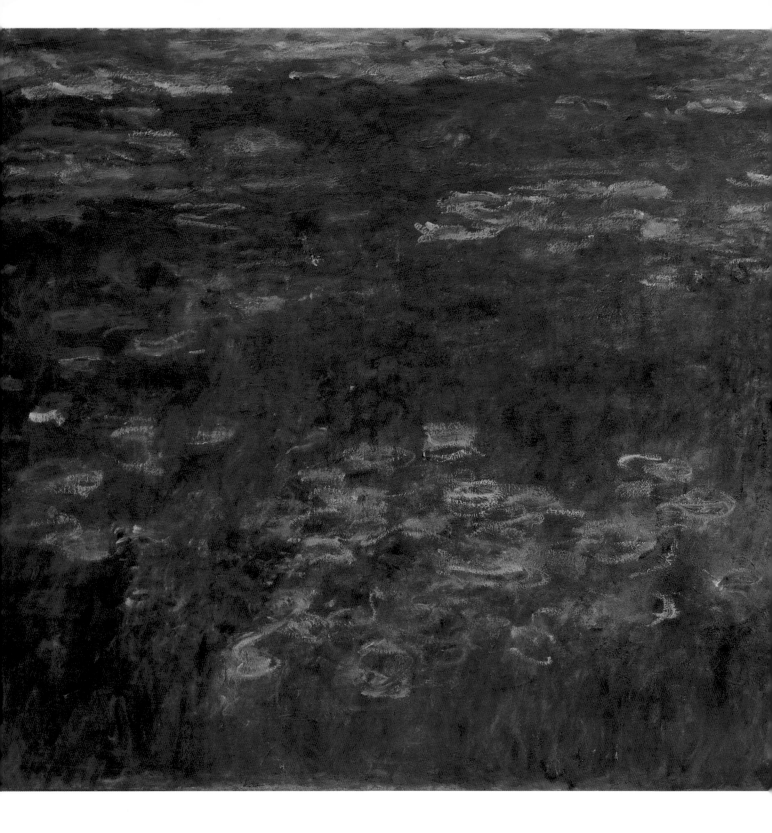

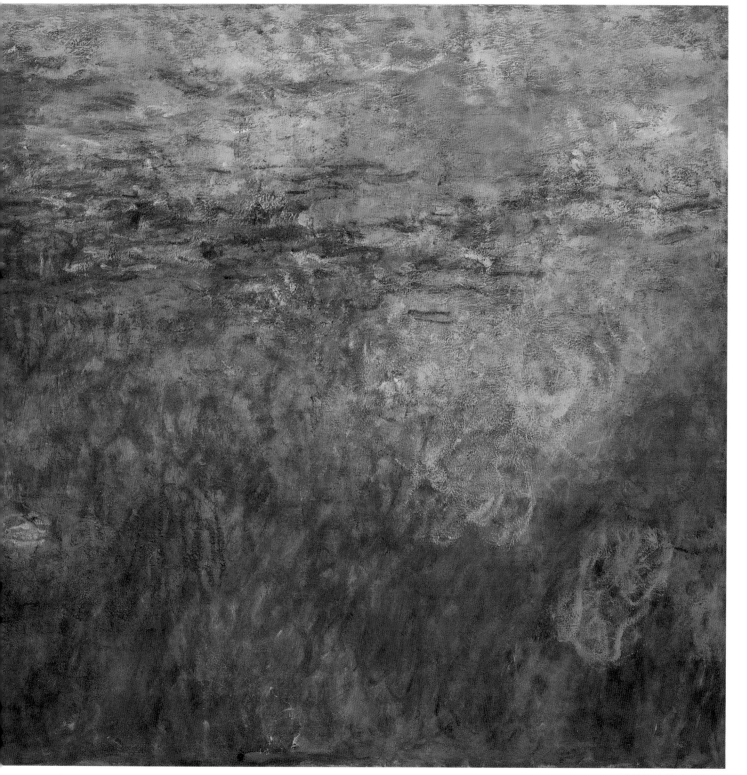

睡蓮池中的白雲倒影
1914—1926年 200cm×425cm 紐約現代藝術博物館

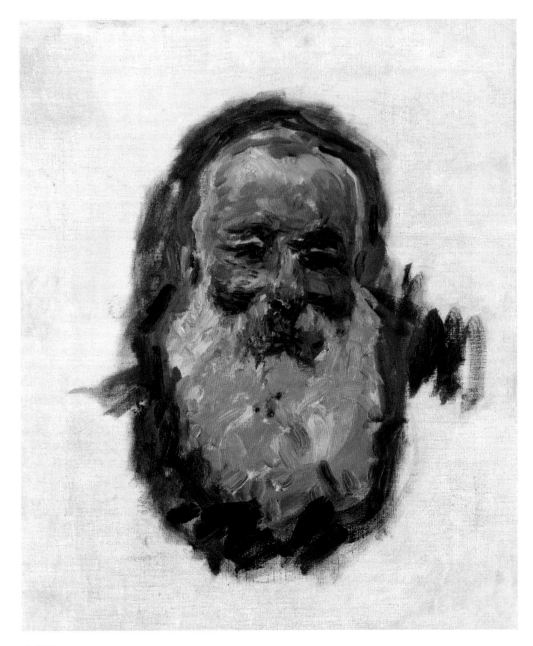

自畫像
1917年　70cm×55cm　巴黎奧賽博物館

不清晰的卻是最眞實的

美國人做電影老早就開始運用電腦遊戲的技巧來展現細節，例如美劇《CSI 犯罪現場》經常會用特殊的對比度和光影節奏，來交代犯罪的證據鏈，還有電影《美麗境界》裡用字母輪回閃現加亮的效果，來展現納許思考解密的過程，特別過癮！

所以呢，我們是要做一款特殊的眼鏡，好看是必需的，肯定分男女，先把它叫作「M-GLASS」。很顯然，這副眼鏡就是專門爲觀賞莫內畫作設計的。

我們能夠用肉眼去感受莫內對妻子的依依不捨，還有日出印象的若隱若現，或是睡蓮裡的深淺不一。然後，我們帶上眼鏡，就會發現另一種令人稱奇的效果。那種細微嚴謹的配色和構圖，就像物理學一樣有因有果、有跡可循。

如同我們在通過望遠鏡仰望星空追求宇宙邊際的同時，同樣也通過顯微鏡去發現微觀世界原子們的分布其實就是另一個宇宙。

藝術本身就是科學，取決於我們怎麼看。

航班管家創始人　連長

TITLE

看畫 莫內

STAFF

出版	瑞昇文化事業股份有限公司
編著	尹琳琳　趙清青

創辦人 / 董事長	駱東墻
CEO / 行銷	陳冠偉
總編輯	郭湘齡
文字編輯	張聿雯　徐承義
美術編輯	謝彥如
國際版權	駱念德　張聿雯

排版	謝彥如
製版	明宏彩色照相製版有限公司
印刷	龍岡數位文化股份有限公司

法律顧問	立勤國際法律事務所　黃沛聲律師
戶名	瑞昇文化事業股份有限公司
劃撥帳號	19598343
地址	新北市中和區景平路464巷2弄1-4號
電話	(02)2945-3191
傳真	(02)2945-3190
網址	www.rising-books.com.tw
Mail	deepblue@rising-books.com.tw

初版日期	2023年11月
定價	400元

國家圖書館出版品預行編目資料

看畫：莫內 / 尹琳琳, 趙清青編著. -- 初版.
-- 新北市 ： 瑞昇文化事業股份有限公司,
2023.11
　104面；　22x22.5公分
ISBN 978-986-401-682-2(平裝)
1.CST: 莫內(Monet, Claude, 1840-1926)
2.CST: 繪畫 3.CST: 畫冊 4.CST: 傳記 5.CST:
法國

940.9942　　　　　　　　112015906